尤克里里
简易入门教程

唐联斌 编著

化学工业出版社

·北京·

图书在版编目（CIP）数据

超易上手：尤克里里简易入门教程／唐联斌编著
. —北京：化学工业出版社，2019.9
ISBN 978-7-122-34789-3

Ⅰ.①超⋯　Ⅱ.①唐⋯　Ⅲ.①尤克利利-奏法-教材
Ⅳ.①J6

中国版本图书馆CIP数据核字（2019）第129202号

本书作品著作权使用费已交由中国音乐著作权协会代理，个别未委托中国音乐著作权协会代理版权的作品词曲作者，请与出版社联系著作权费用。

责任编辑：李　辉　彭诗如　　　　　　　　封面设计：尹琳琳
责任校对：宋　玮

出版发行：化学工业出版社（北京市东城区青年湖南街13号　邮政编码100011）
印　　装：大厂聚鑫印刷有限责任公司
880mm×1230mm　1/16　印张8　　2020年2月北京第1版第1次印刷

购书咨询：010-64518888　　　　　　　　　售后服务：010-64518899
网　　址：http://www.cip.com.cn

凡购买本书，如有缺损质量问题，本社销售中心负责调换。

定　价：35.00元　　　　　　　　　　　　　　　　　　　版权所有　违者必究

目 录

第一章　尤克里里基础入门

第一节　认识尤克里里
一、尤克里里各部位名称图 1
二、尤克里里的种类 1
三、尤克里里的选购 2
　　1. 确认型号 2
　　2. 必要配件 3
四、尤克里里的保养 3
五、尤克里里的调音步骤 3
　　1. 认识空弦 3
　　2. 正确拿起 3
　　3. 开启调音器 4
　　4. 安装调音器 4
　　5. 开始调音 4
六、左手按弦方法 4
　　1. 左手手指代码 4
　　2. 左手按弦要领 4
七、右手拨弦方法 5
　　1. 右手手指代码 5
　　2. 右手拨弦要领 5
八、认识四线谱 5
　　1. 分解型记谱 6
　　2. 扫弦型记谱 6
　　3. 旋律型记谱 7

第二节　基本乐理知识
一、十二平均律 8
二、常用的乐谱知识 9
　　1. 简谱 9
　　2. 速度记号与术语 10
　　3. 力度记号 11
　　4. 反复记号 12

第三节　预备知识与练习
一、C调音位图 13
二、预备练习 13

第四节　C调单音练习
铃儿响叮当 17
很久以前 17
上学歌 .. 18

第五节　F调音阶与单音乐曲
生日快乐歌 19
新年好 .. 20
数鸭子 .. 20
小飞机 .. 21

第二章　尤克里里提高练习

第一节　和弦与伴唱
- 一、大三和弦 22
- 二、小三和弦 22
- 三、和弦的按法 23
- 四、弹唱练习 24
 - ① 生日快乐歌 24
 - ② 小星星 25

第二节　F调弹唱练习
- 一、和弦连接练习 26
- 二、歌曲练习 27
 - 新年好 .. 27

第三节　扫弦与弹唱
- 一、扫弦练习 28
- 二、弹唱练习 29
 - ① 生日快乐歌 29
 - ② 两只老虎 29
 - ③ 虹彩妹妹 30

第四节　分解和弦练习与弹唱
- 一、分解和弦练习 31
- 二、扫弦练习 31
- 三、弹唱练习 32
 - ① 听妈妈讲那过去的事情 32
 - ② 小红帽 33
 - ③ 送别 .. 34

第五节　节奏练习与弹唱
- 一、节奏练习 35
- 二、弹唱练习 36
 - 踏浪 .. 36

第六节　圆滑音练习与弹唱
- 一、圆滑音 37
 1. 击弦，记号是（H）............... 37
 2. 勾弦，记号是（P）............... 37
 3. 滑弦，记号是（S）............... 38
 4. 击勾弦 38
- 二、圆滑音练习 39
 - ① 新年好 39
 - ② 小步舞曲 40
 - ③ 蝴蝶 .. 40
 - ④ 小白船 41
- 三、弹唱练习 43
 - ① 乡间的小路 43
 - ② 北京欢迎你 45

第七节　复杂技巧练习与弹唱
- 一、扫弦练习 47
- 二、高级分解和弦 48

第八节　尤克里里各调音阶与和弦
1. D调音阶 49
2. ♭B调音阶 49
3. E调音阶 50
4. F调音阶 50
5. G调音阶 51
6. A调音阶 52

第三章　尤克里里歌曲精选

1. 贝加尔湖畔 53
2. 滴答 55
3. 故乡的歌谣 56
4. 夜空中最亮的星 60
5. 茉莉花 63
6. 平安夜 64
7. 听妈妈讲那过去的事情 65
8. 绿袖子 67
9. 斯卡堡集市 70
10. 秋叶 73
11. 铃儿响叮当 77
12. 镜中的安娜 80
13. 告别牙买加 84
14. 蓝精灵之歌 86
15. 梁山伯与祝英台 88

16. 映山红 89
17. 鸿雁 91
18. 存在 93
19. 我有一个心愿 96
20. 天之大 98
21. 彼岸 101
22. 天亮了 103
23. 车站 106
24. 爱的供养 108
25. 同桌的你 111
26. 外婆的澎湖湾 113
27. 聚也依依散也依依 115
28. 聚散两依依 117
29. 让我们荡起双桨 120

第一章　尤克里里基础入门

第一节　认识尤克里里

　　Ukulele 即夏威夷小吉他，在港台等地一般译作乌克丽丽，在大陆一般习惯称为尤克里里，是一种四弦夏威夷的拨弦乐器，发明于葡萄牙，盛行于夏威夷，归属在吉他乐器一族。

一、尤克里里各部位名称图

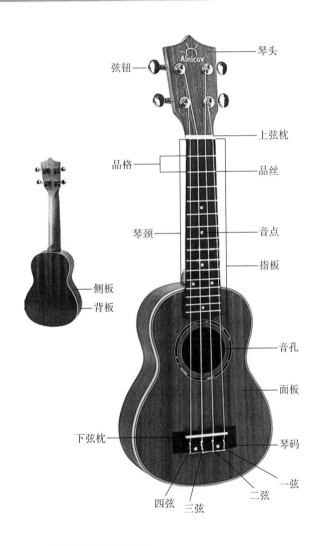

二、尤克里里的种类

　　尤克里里外形有两种，一种是吉他型，一种是菠萝型。
　　一般来说，菠萝型的共鸣更好（但是国内比较少见，基本上可以忽略），音色更加特别；吉他型音色更加传统。常见的尤克里里基本为吉他型，但实际两者区别并不太大。

吉他型尤克里里一般有四种尺寸：

高音（soprano，又称 S 型）、中音（concert，又称 C 型）、次中音（tenor，又称 T 型）与低音（baritone，又称 B 型），大小和构造都会影响尤克里里的音色与音量。

类型	尺寸	宽度	长度	定音
Soprano	21 英寸	33cm	53cm	$g^1c^1e^1a^1$
Concert	23 英寸	38cm	58cm	$g^1c^1e^1a^1$
Tenor	26 英寸	43cm	66cm	$g^1c^1e^1a^1$
Baritone	30 英寸	48cm	76cm	$d^1g^1b^1e^1$

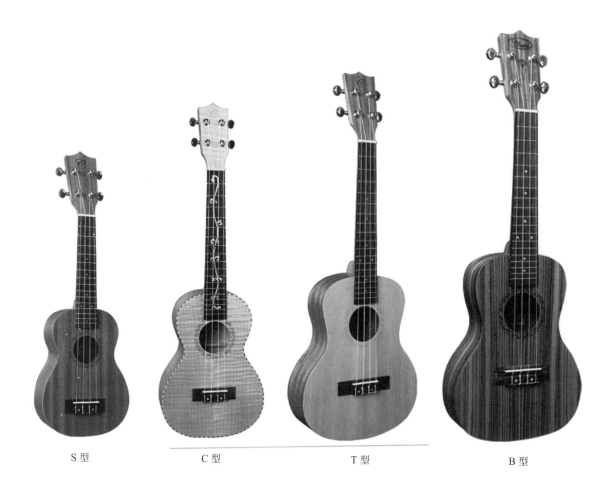

S 型　　　　C 型　　　　T 型　　　　B 型

三、尤克里里的选购

如何选购一把适合自己的尤克里里，编者认为应该从这型号、价格、材质和品牌等几个方面来考虑。

1. 选购要领

学琴首选 T 型或者 C 型，弦轴为涡轮螺杆式。为保证质量和音色，建议买面板为纯木制作的尤克里里。选购时应仔细检查琴体，合格的尤克里里应当胶接无缝隙、琴颈平直、漆面完好、指板平整。轻叩面板时，共鸣饱满而无破杂音。然后试弹听音，拨动四根空弦时音量音色要平衡统一，拨各弦各品时发音清晰而余韵无明显衰减。

2. 必要配件

购买尤克里里时还需要这些配件：校音器、节拍器、琴盒、挂带等。见下图：

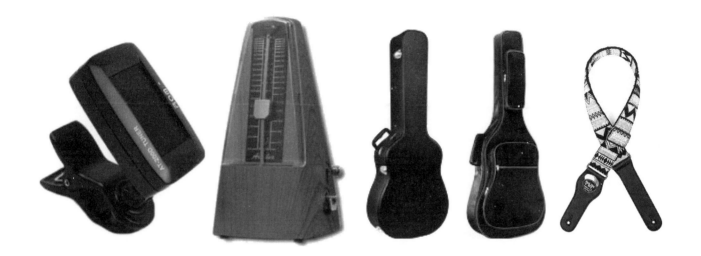

四、尤克里里的保养

　　平时尽量多弹琴，因为弹琴是最好的保养。不弹琴的时候，要把琴放琴包里，不要放在地面或者靠墙直立，不要给琴颈压力平放在桌面上也可以。注意不要放在空调房，不要靠近暖气。如果存放琴的地方比较干燥，可以考虑放个乐器加湿器在尤克里里的音孔里，让尤克里里箱体的湿度保持适宜。全单琴可以考虑用湿度表来测量里面的湿度，这样可以更好地保护琴。不要让琴沾到水，不要用湿手碰琴，手上有汗也要擦干，且忌用湿毛巾擦琴，弹完琴可用擦琴布护理下尤克里里的指板。应当保护琴面原有的漆层，切勿随意装饰或粘贴纸。

　　还要定期更换琴弦，因为尼龙弦即使不断，使用半年后也会失去弹性而难保音质。

五、尤克里里的调音步骤

1. 认识空弦

　　把尤克里里正对自己，从右边数第一根弦的简谱是6，音名是A。第二根简谱是3，音名是E。第三根简谱是1，音名是C，它也是最粗的一根。第四根简谱是5，音名是G。从右到左也就是从第一根到第四根依次为6、3、1、5。

2. 正确拿起

　　拿起尤克里里琴头，握住琴颈，便于按弦，尤克里里后方贴紧腹部，另一只手臂略夹住尤克里里尾部。由前面介绍的可知，从上到下弹起依次是5、1、3、6。

3. 开启调音器

装好电池，长按启动键即可开机。短按启动键调整上面的五个字母选项 C、G、B、V、U。它们分别代表十二平均律、六弦吉他、贝斯、小提琴、尤克里里，我们需要调到 U 选项。

4. 安装调音器

将调音器的夹子夹在尤克里里震动明显的位置上。一般来说大多夹在琴头，这样便于观察显示屏的变化情况。

5. 开始调音

完成上一步后弹奏任意空弦。调音器的显示屏指针偏左且显示屏白色时，音偏低了。显示屏指针偏右且显示屏白色时，音偏高了。即刻旋转调音手柄使指针居中，这时屏幕呈绿色高亮，音即调准。

六、左手按弦方法

1. 左手手指代码

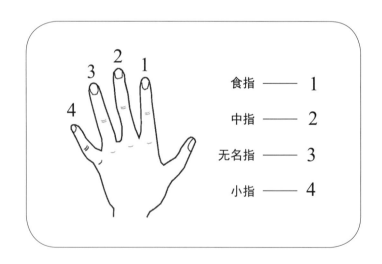

2. 左手按弦要领

左手按弦时，各手指指关节自然弯曲，按弦手指的第一指节要与指板尽量垂直，绝不可凹陷下去。按弦应靠近品柱，这样最为省力，但不能按在品柱上，否则会影响琴弦的正常发音。按弦时手指力度不宜太大，否则手指容易感到疲劳、酸痛，从而影响手指的灵活性。另外，左手不要将整个琴颈握紧，否则也会影响手指的灵活性。大拇指一般不用。

七、右手拨弦方法

1. 右手手指代码

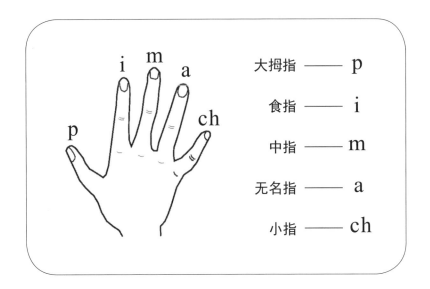

大拇指 —— p

食指 —— i

中指 —— m

无名指 —— a

小指 —— ch

手指分工：大拇指 p 负责弹四弦，食指 i、中指 m、无名指 a 分别负责弹奏三、二、一弦。

2. 右手拨弦要领

将右手小臂放在尤克里里琴箱最凸处的侧板上，压定琴身，手腕放松，将右手 i、m、a 三指分别自然地放在音孔上方三、二、一弦上。拇指外侧放在第四弦上，右手腕微向外弓起，腕部与尤克里里面板的距离正好能平放攥紧的左拳。拨弦时，不要牵动右手臂，仅用手指发力勾弦或拨弦。

八、认识四线谱

四线谱是比较通用的尤克里里专用记谱方式，它具有直观、通俗易懂、便于理解和演奏等特点。四线谱是根据尤克里里的四根琴弦而设计的一种平面图形谱，由平行的四条横线组成，左为琴头方向，右为共鸣箱方向。从上至下分别代表吉他的一至四弦，正如你在弹奏中俯看尤克里里的指板一样。

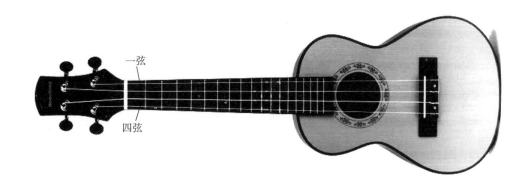

四线谱上记录的音符，从左到右依次记录下了右手弹弦的顺序。

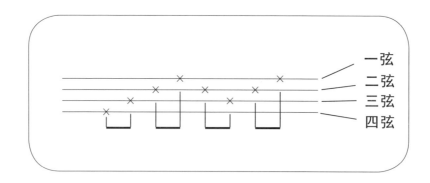

四线谱常用的演奏形式有以下几种记谱方式。

1. 分解型记谱

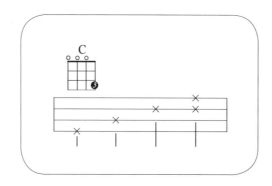

四线谱上标记的"×"表示要弹的弦，"×"标记在哪根线上就表示要弹哪根弦。

这一小节的弹奏过程如下：

左手按好 C 和弦，右手依次弹响四、三、二弦，最后同时弹响一、二两根弦。一弦和二弦用无名指和中指按。

2. 扫弦型记谱

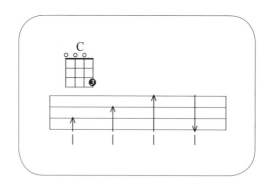

四线谱中箭头朝哪个方向即表示右手朝哪个方向扫弦，箭头标在哪根线即表示扫到哪根弦为止。

这一小节弹奏过程如下：

（1）从四弦扫到三弦；

（2）从四弦扫到二弦；

（3）从四弦扫到一弦；

（4）从一弦扫到四弦。

3. 旋律型记谱

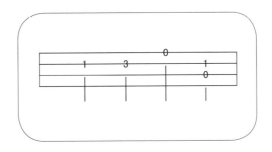

一般标记在四线谱上的阿拉伯数字表示的是尤克里里指板上的品格，标记在第几根线上即表示左手按住几弦的几品并用右手弹响。

这一小节弹奏过程如下：

（1）按住二弦一品弹响二弦；

（2）按住二弦三品弹响二弦；

（3）直接弹响一弦空弦音；

（4）按住二弦一品同时弹响二弦和三弦空弦音。

以上三种记谱方式经常在一首四线谱乐谱中出现，如下面这小节是分解型记谱和旋律型记谱同时出现的记谱方式。

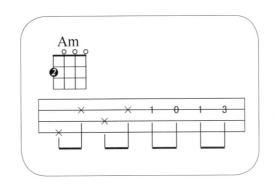

注：当分解型记谱进行到旋律型记谱部分时，空出按和弦外的手指按弦，尽量保持按和弦的手指不动。

四线谱中记录的音符、休止符的相互长短关系和简谱中是一致的，只是书写方式有所不同。四线谱与简谱音符对照如下：

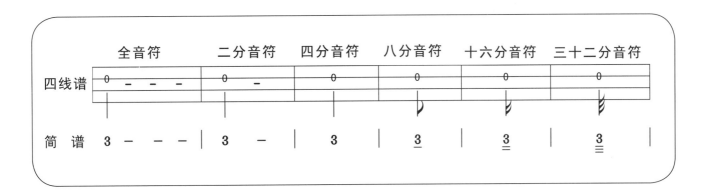

八分音符、十六分音符和三十二分音符几个连续出现时，记录形式如下：

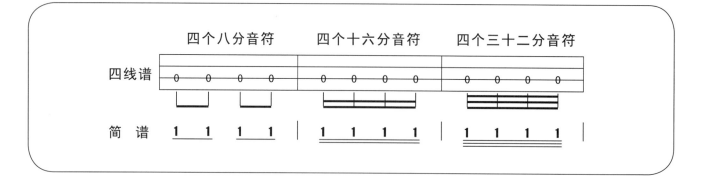

四线谱与简谱休止符对照如下：

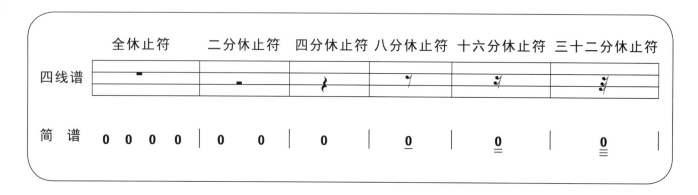

休止符没有几个连写的情况，如两个八分休止符可以用一个四分休止符表示，四个十六分休止符也用一个四分休止符表示，因为它们之间时值是相等的。

第二节　基本乐理知识

一、十二平均律

我们现今所接触到的音乐都是采用十二平均律谱写而成的，音高的最小单位，在键盘乐器相邻的两个琴键（包括黑键）构成一个半音。在尤克里里指板上相邻的两个品格构成半音。两个半音相加等于一个全音，在键盘乐器上隔开一个琴键的两个琴键构成一个全音，在尤克里里指板上相隔一个品格的两个品格构成全音。

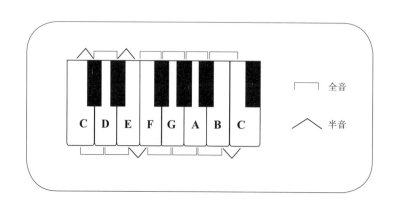

二、常用的乐谱知识

乐谱对于音乐，就好比文字对于语言，不识乐谱要想学好音乐，就好像一个文盲要读文章一样不可思议！因此学习尤克里里乐谱是我们学习尤克里里首先需要解决的问题。

尤克里里常用的乐谱包括简谱、五线谱和四线谱。四线谱在前面已有介绍，这里只介绍本书中使用的简谱及主要记谱符号。

1. 简谱

表示音的高低的基本符号，用七个阿拉伯数字标记。它们的写法和读法如下：

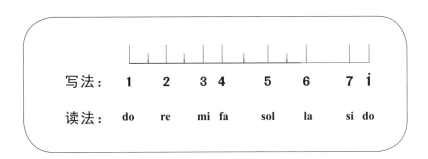

以上各音其相对关系都是固定的，除了 3—4、7—i 是半音外，其他相邻两个音都是全音。

为了标记更高或更低的音，则在基本符号的上面或下面加上小圆点。在简谱中，不带点的基本符号叫做中音；在基本符号上面加上一个点叫高音，加两个点叫倍高音，加三个点叫超高音；在基本符号下面加一个点叫低音，加两个点叫倍低音，加三个点叫超低音。

例如：

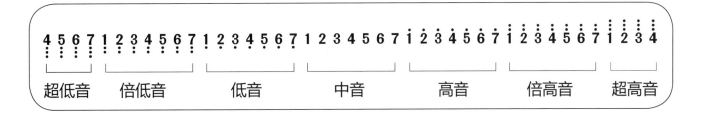

上例中 1—1，1—i 的音高关系均称为一个八度（包含十二个半音），其余类推。

为了使各音符能表示出准确的音高，还需要利用调号标记。在一首歌（乐）曲的开始处左上方所写的 1=C、1=♭B 等，是调号标记，如 1=C 就是将 1 唱成键盘上小字一组的 C 那样高，中音 1 的高度已经确定，其他各音的高度也就可根据其相互间的全音、半音关系确定了。

简谱中，音的长短是在基本符号的基础上加短横线、附点、延音线和连音符号来表示。

※ 短横线的用法有两种：写在基本符号右边的短横线叫增时线。增时线越多，音的时值就越长。不带增时线的基本音符叫四分音符，每增加一条增时线，表示延长一个四分音符的时值。

写在基本符号下面的短横线叫减时线。减时线越多，音就越短，每增加一条减时线，就表示缩短原音符节拍的一半。简谱中常用的各种音符及其相互长短关系如下：

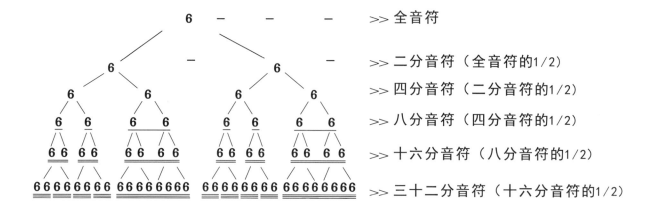

可以看出，相邻两种音符之间的时值比都是2∶1。

※ 写在音符右边的小圆点叫做附点，表示延长前面音符时值的一半。附点往往用于四分音符和少于四分音符的各种音符。带附点的音符叫附点音符。

例：四分附点音符 5．＝5+$\underline{5}$

八分附点音符 $\underline{5}$．＝$\underline{5}$+$\underline{\underline{5}}$

双附点音符 5..＝5+$\underline{5}$．＝5+$\underline{5}$+$\underline{\underline{5}}$

※ 用来连接同样高低的两个音的弧线叫连音线。连音线可以连续使用，将许多个同样音高的音连接起来。用连音线连接起来的若干个音，要唱、奏成一个音，它长度等于这些音的总和。

例：5⌒$\underline{5}$＝5+$\underline{5}$

5－－－⌒5－ ＝5+5+5+5+5+5

※ 将音符的时值自由均分，来代替音符的基本划分，叫做连音符。连音符用弧线中间加阿拉伯数字来标记，初学者最常接触的是三连音，如：

$\overset{3}{\overparen{555}}$＝5　5－5－；$\overset{3}{\overparen{\underline{5}\ \underline{5}\ \underline{5}}}$＝$\underline{5}$　$\underline{5}$＝5 等。

※ 表示音的休止的符号叫做休止符。

简谱中休止的基本符号用"0"来表示。表示休止的长短标记，不用增、减时线，而用"0"代替，增加一个"0"就增加相当于一个四分休止符的时间，有什么样的音符就有什么样的休止符，其相互关系也完全一致，列举如下：

全休止符：0 0 0 0　　　　二分休止符：0 0　　　　四分休止符：0

四分附点休止符：0．　　　八分休止符：$\underline{0}$　　　　八分附点休止符：$\underline{0}$．

十六分休止符：$\underline{\underline{0}}$　　　十六分附点休止符：$\underline{\underline{0}}$．

※ 临时改变音的高低的符号叫临时变音记号，主要有"♯"（升号），"♭"（降号），"♮"（还原号）等。

"♯"（升号）写在音符左上方，表示该音要升高半音，如♯1表示将1升高半音，在尤克里里上的奏法就是向高品位方向进一格。

"♭"（降号）写在音符左上方，表示该音要降低半音，如♭3表示将3降低半音，在尤克里里上的奏法就是向低品位方向退一格，空弦音降半音就要退到低一弦上去。

"♮"（还原号）是将一小节内"♯"或"♭"过的某个音回到原来的位置。

以上临时变音记号都是一小节内才起作用，过了这小节就不起作用了。

2. 速度记号与术语

音乐的速度即演奏（唱）的快慢，对于乐曲的风格及内容表现有重要的意义。

速度记号有用中文写的，也有用意大利文写的，一般写在乐曲的开头。

（1）固定速度的标记：

中文	意大利文	每分钟拍数
极慢	Grave	♩=40~42
缓慢	Largo	♩=44~46
稍缓慢	Larghetto	♩=48~50
慢板	Adagio	♩=52~58
行板	Andante	♩=58~63
小行板	Andantino	♩=63~76

中文	意大利文	每分钟拍数
中板	Moderato	♩=72~92
小快板	Allegretto	♩=94~110
快板	Allegro	♩=108~118
快而有生气	Vivace	♩=120~134
急速	Presto	♩=134~168
更急速	Prestissimo	♩=168~208

（2）变换速度的标记：

中文	意大利文
渐慢	*rit* 或 *riten* 或 *rall*
渐快	*accel*
渐慢渐强	*allarg*
渐慢渐弱	*smorzando*
渐快而强	*string*
恢复原来速度	*atem* 或 *a tempo*

注解： 固定速度记号中♩=120 表示以四分音符为一拍，每分钟有120拍。

3. 力度记号

音乐中音的强弱称为力度。音乐的力度与音乐中其他要素一样，是塑造音乐形象和表达音乐思想的重要手段。用来标记力度强弱的记号称为力度记号。

原文	缩写	中文
Pianissimo	pp	很弱
Piano	p	弱
mezzo-piano	mp	中弱
mezzo-forte	mf	中强
forte	f	强
fortissimo	ff	很强

续表

原文	缩写	中文
crescendo	*cresc.*	渐强
diminuendo	*dim.*	渐弱
accent	>	重音
sforzando	*sf* 或 *sfz*	突强
sforzando piano	*sfp*	突强后即弱
forte piano	*fp*	强后即弱
rinforzando	*rf* 或 *rfz*	加强

4. 反复记号

（1） ‖: :‖ ——将记号中间的内容进行反复。

（2） ***D.C.*** ——到此处再从头弹到标有 ***Fine.*** 或 ⌢ 的地方。

（3） ***D.S.*** ——到此处即反复到前面标有 𝄋 的地方，再弹到标有 ***Fine.*** 的地方结束。

（4） ✗ ——重复前面一小节内的音符。

（5） ⊕——⊕ ——反复时跳过这一段音符。

（6） ***Repeat & Fade Out*** ——反复弹并渐减音量，直到消失。

（7） ***Fine.*** ⌢ ——乐曲到此结束。

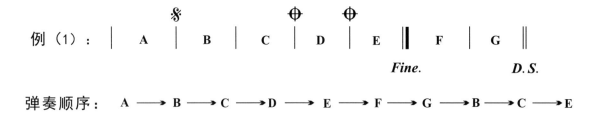

例（2）： ‖: A | B | C | D | E :‖ F | G | ✗ | H ‖
　　　　　　　　　　　　　　　　　　　　　　　　　　　Fine.

弹奏顺序： A → B → C → D → E → A → B → C → D → F → G → G → H

第三节 预备知识与练习

一、C 调音位图

在做预备练习之前,先来了解一下 C 调尤克里里指板音位图。读者必须记住指板音位图。

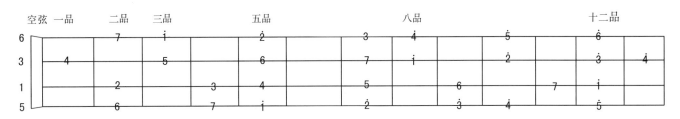

C 调指板音位图

二、预备练习

拇指是尤克里里演奏中最重要的手指,所以先做拇指练习。下面列举了拇指单音练习与和音练习,练习时注意几点:

① 先从慢速练起,应做到各弦发音清晰,弹奏速度均匀。
② 熟练后逐渐加快弹奏速度,做到不用眼睛看弦,并且能快速连贯地弹奏完各条练习。
③ 弹奏时口里要数拍,大声读出"1234",同时用右脚打拍子,一下一上为一拍。如果不用脚打拍子的话,也可以使用节拍器,跟着节拍器弹奏容易形成良好的节奏感。
④ 每条练习可做重复循环练习。

【练习1】拇指空弦单音练习

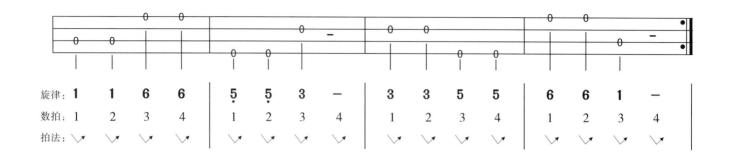

练习提示：①保持手型稳定，用指关节发力朝下方拨弦（不要加腕力或臂力），拨出音后立即放松，可轻靠在下方弦上。②拨不同弦位时，注意触弦的部位、深浅和力度要一致，以求发音均衡统一。③拨弦后拇指不要碰到正在发音的弦上。

【练习2】拇指空弦和音练习

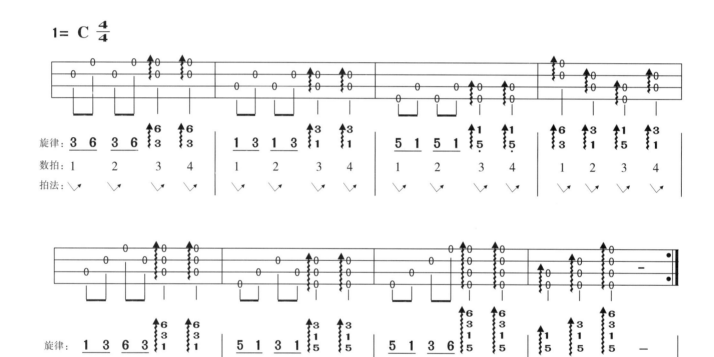

练习提示：①从上面谱例不难看出，拇指和音练习只适用于相邻的弦之间。②拨弦仍用关节发力，但触弦比拨单音要浅一些，速度要快一些。③拇指连续拨单音时，要拨一次放松一次，不要一次用力连拨数弦而奏出僵硬的声音。

谱例中"↑"为琶音记号，即由上向下快速、连贯、均匀、轻巧地依次拨弦。

【练习3】加左手单指的拇指练习

左手食指、中指、无名指和小指（即1-2-3-4指）分别对准1-2-3-4琴品，右手用拇指拨弦，做下面的双手配合练习。练习时注意几点：①左手必须用指尖按弦。②按弦要有力，离开弦后立即放松。③尽量做到左手按弦与右手拨弦同步。④"0"表示左手不按弦。

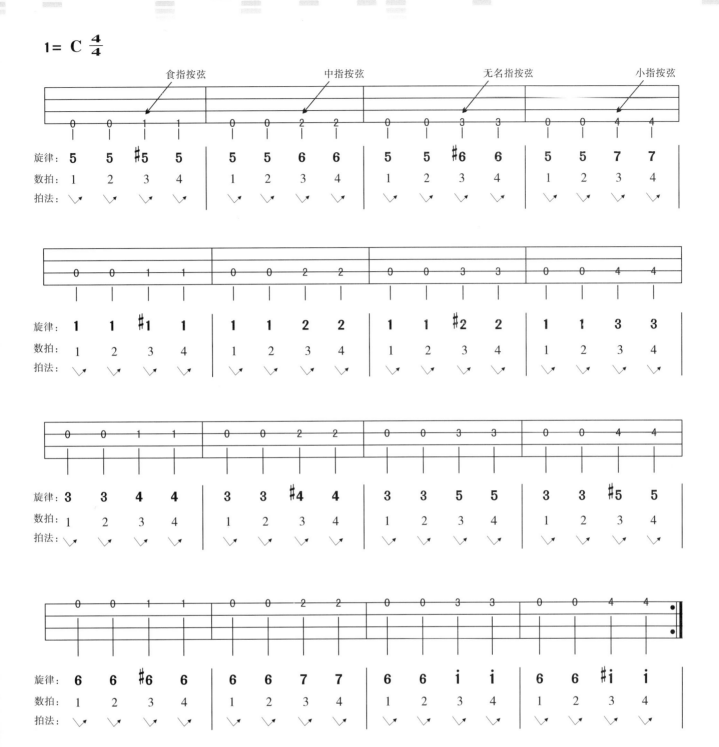

【练习4】半音阶练习

左手食指、中指、无名指和小指（即1-2-3-4指）分别依次对准1-2-3-4、2-3-4-5、3-4-5-6、4-5-6-7等琴品，右手用拇指拨第三弦和第四弦、食指拨第二弦、中指拨第一弦，做双手半音阶配合练习。练习时注意几点：①左手必须用指尖按弦。②按弦要有力，离开弦后立即放松。③尽量做到左手按弦与右手拨弦同步。

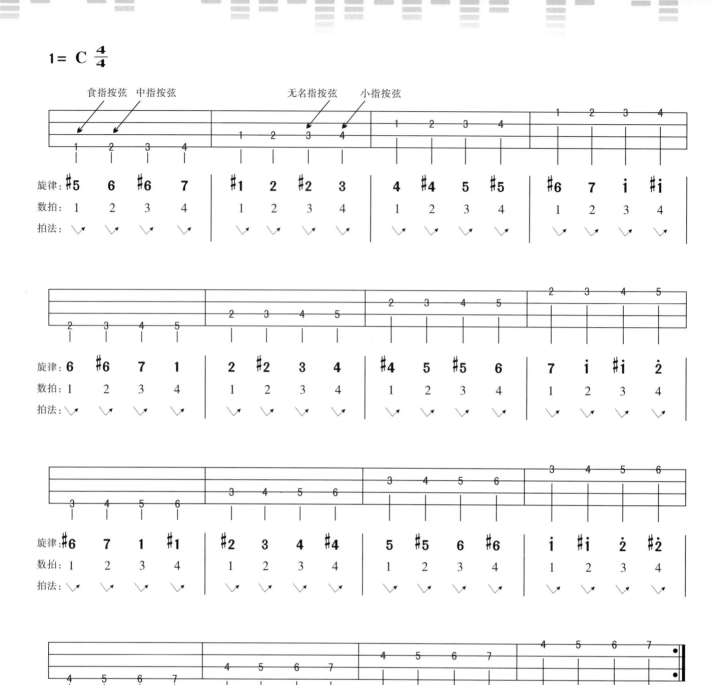

第四节　C调单音练习

铃儿响叮当

(片段)

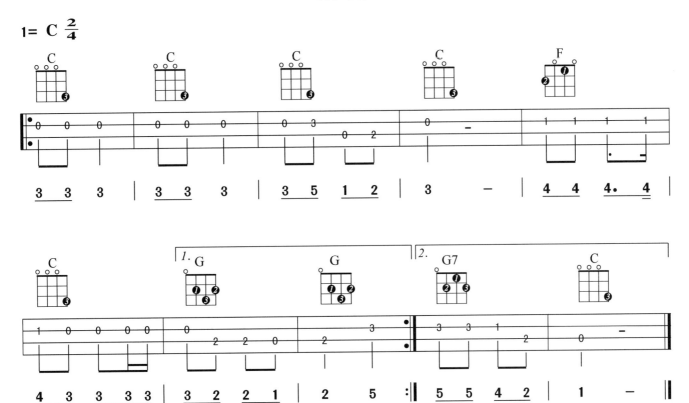

很久以前

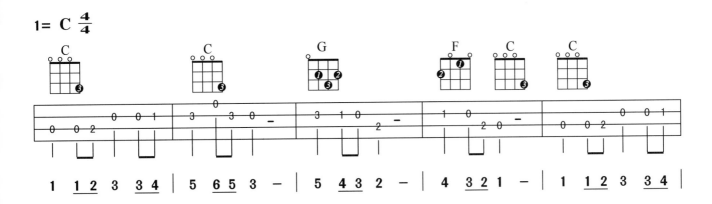

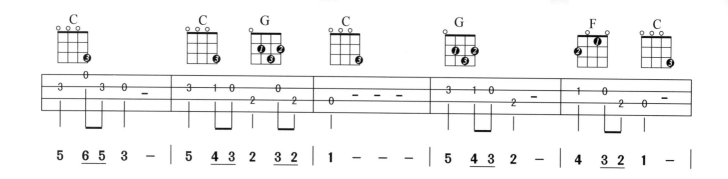

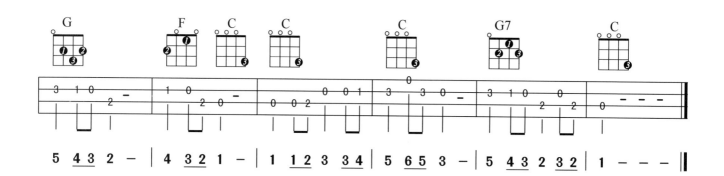

上 学 歌

1= C 2/4

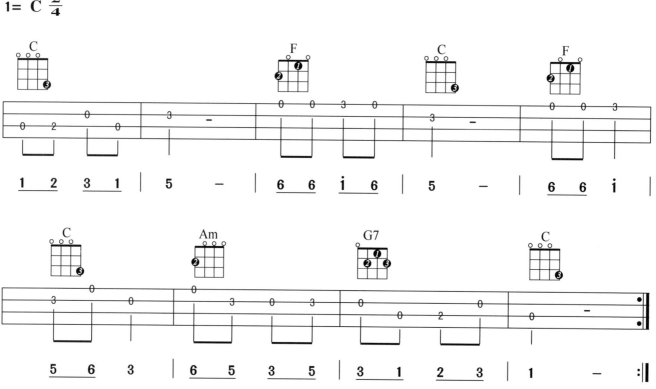

第五节　F调音阶与单音乐曲

F调音阶是从F开始。

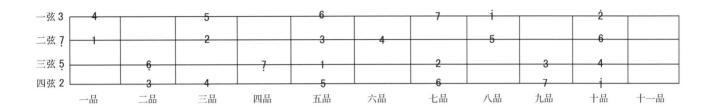

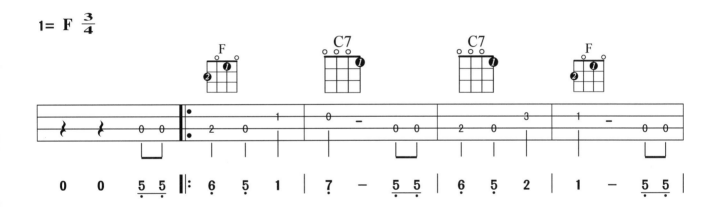

生日快乐歌

1= F 3/4

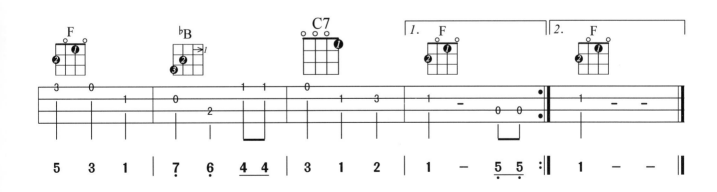

新 年 好

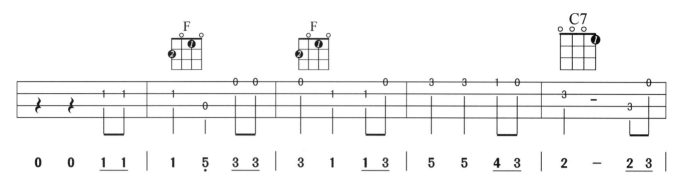

数 鸭 子

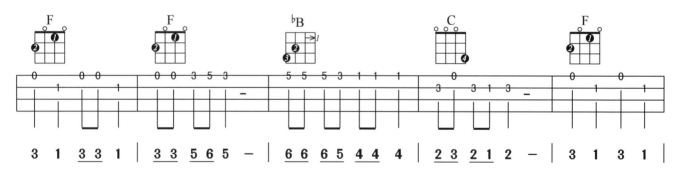
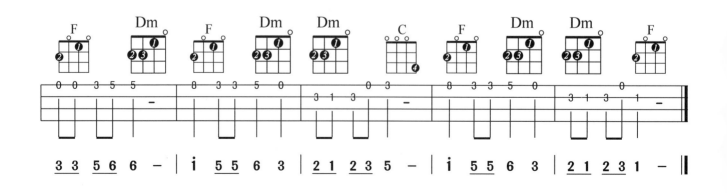

小 飞 机

1 = C
1 = F 2/4

| 1 2 3 4 | 5 5 | 6 6 6 6 | 5 — | 6 6 5 6 | 5 5 3 | 5 4 3 2 | 3 — |

| 1 2 3 4 | 5 5 | 6 6 6 6 | 5 — | 6 6 5 6 | 5 3 | 5 4 3 2 | 1 — ‖

这首《小飞机》没有写四线谱，我们现在应该对 C 调和 F 调基本熟悉了，试着看着简谱弹歌曲。

第二章　尤克里里提高练习

第一节　和弦与伴唱

我们先来认识一下什么是和弦，和弦是由三个音组成的，从低到高分别是根音、三音、五音。把三个音在琴上按出来就是和弦了。C 调有三个大三和弦、三个小三和弦。我们先来认识大三和弦。

一、大三和弦

大三和弦口诀是：大三度 + 小三度。

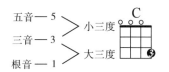
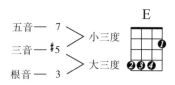

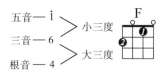
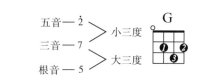

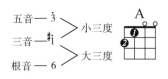
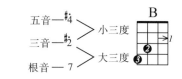

二、小三和弦

小三和弦是根音到三音是小三度，三音到五音是大三度。小三和弦字母后面加"m"如 Cm、Am、Dm。小三和弦的口诀是：小三度 + 大三度。

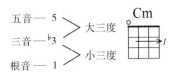 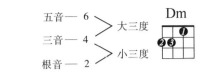 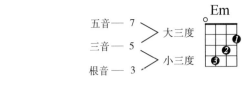

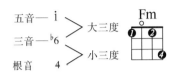 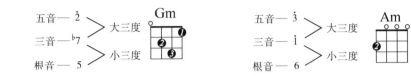

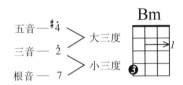

三、和弦的按法

① 和弦是由左手来按的，1 是食指、2 是中指、3 是无名指、4 是小指。

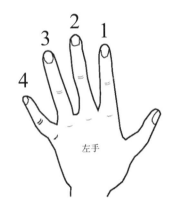 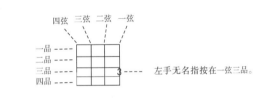

② "→" 这是用 1 指横按住画线的弦。

③ 和弦连接练习：

1= C 2/4

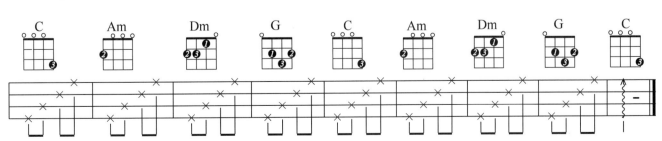

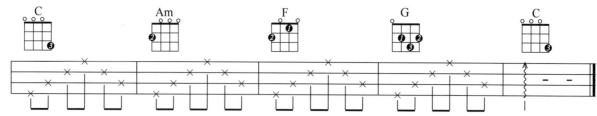

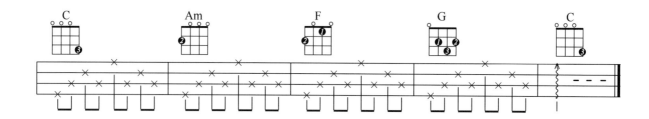

四、弹唱练习

① 生日快乐歌

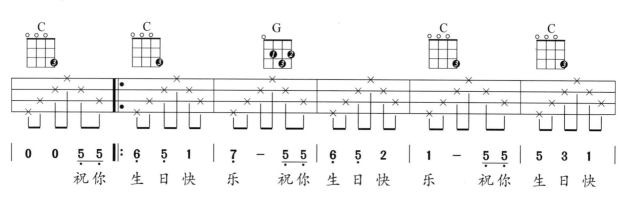

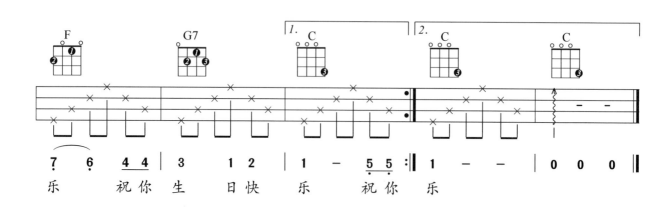

② 小 星 星

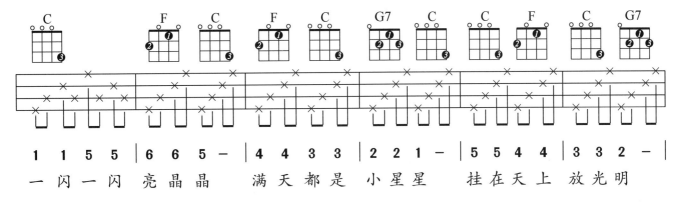

第二节　F调弹唱练习

我们学过F调的音阶，现在学习弹唱，还有不同的节奏。

F调音阶是 F G A ♭B C D E F / 1 2 3 4 5 6 7 i。三个大三和弦，三个小三和弦。大三和弦是F、♭B、C，小三和弦是Gm、Am、Dm。

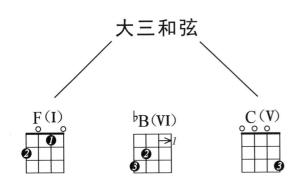

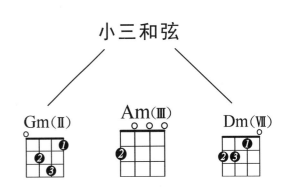

一、和弦连接练习

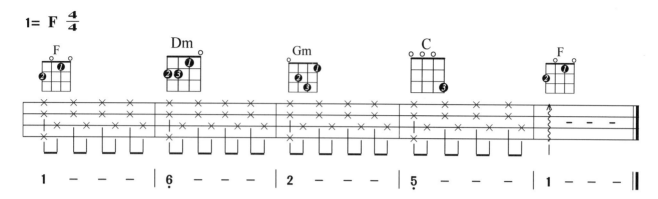

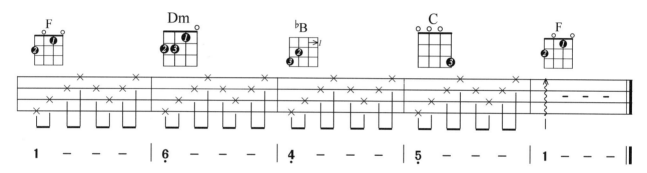

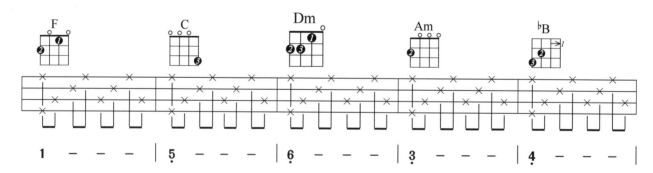

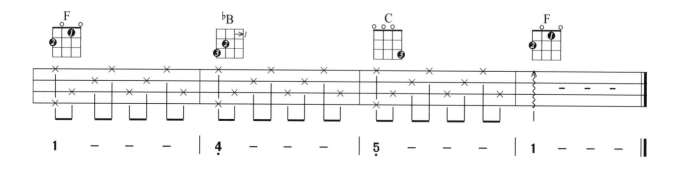

④

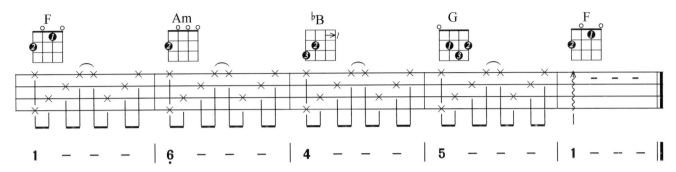

二、歌曲练习

新年好

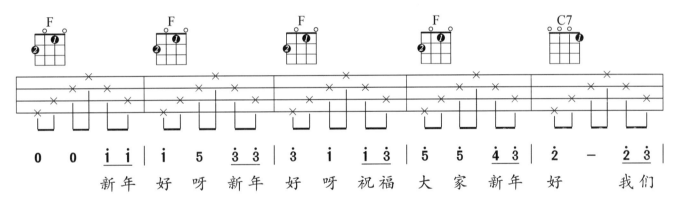

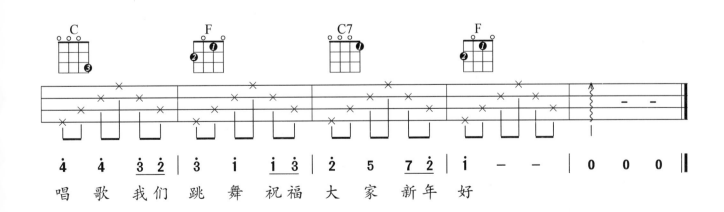

第三节　扫弦与弹唱

扫弦在吉他弹唱和尤克里里的弹唱中是非常重要的手法，通常用在歌曲副歌部分，也有一开始就用扫弦的，"↓"这是扫弦的记谱方式，表示下扫，用食指指甲背向一弦方向扫。"↑"这是上扫，表示用拇指指尖向上挑。

一、扫弦练习

①

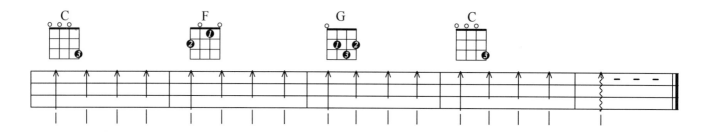

②

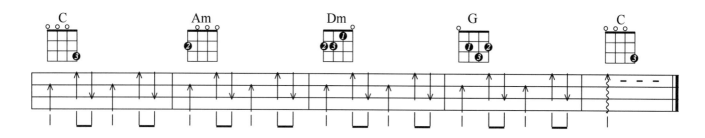

③

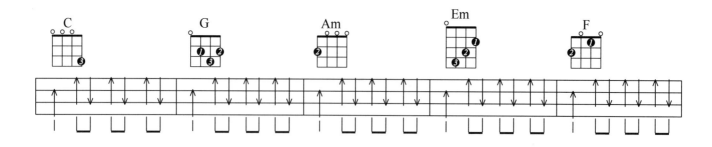

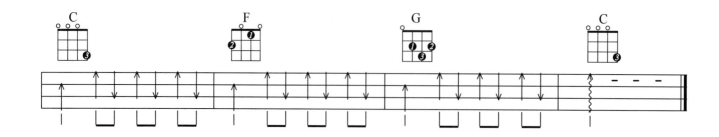

二、弹唱练习

① 生日快乐歌

1= C 3/4

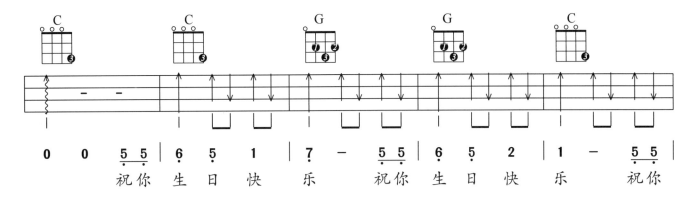

② 两只老虎

1= C 4/4

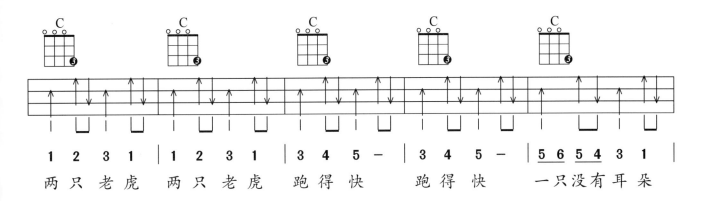

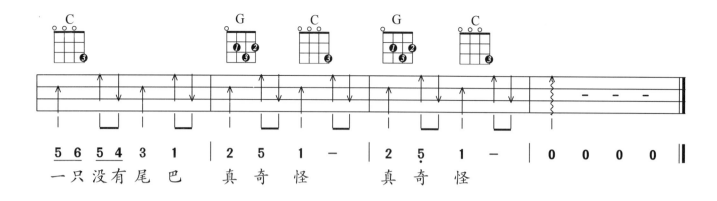

③ 虹彩妹妹

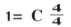

内蒙古民歌

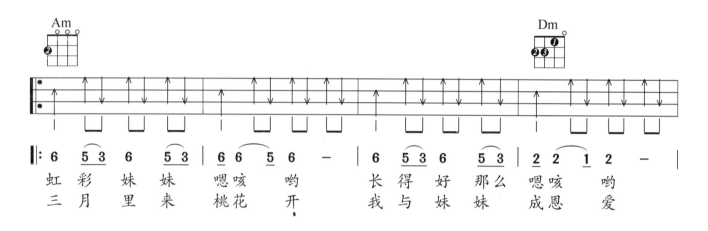

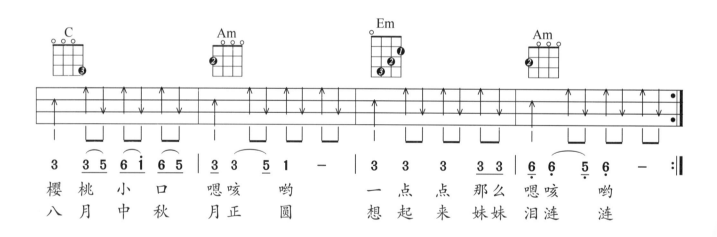

第四节 分解和弦练习与弹唱

一、分解和弦练习

①

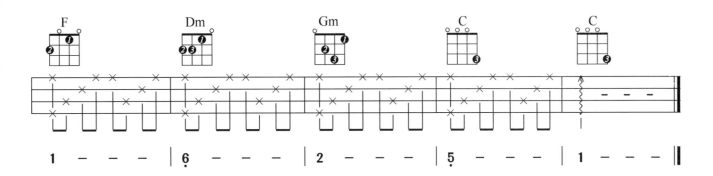

②

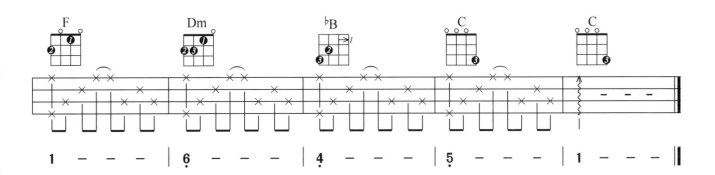

二、扫弦练习

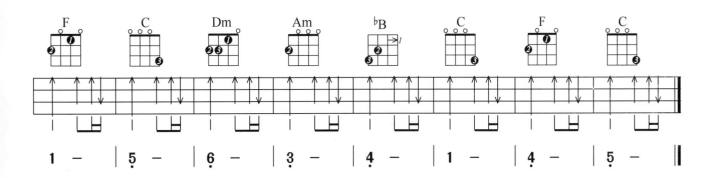

三、弹唱练习

① 听妈妈讲那过去的事情

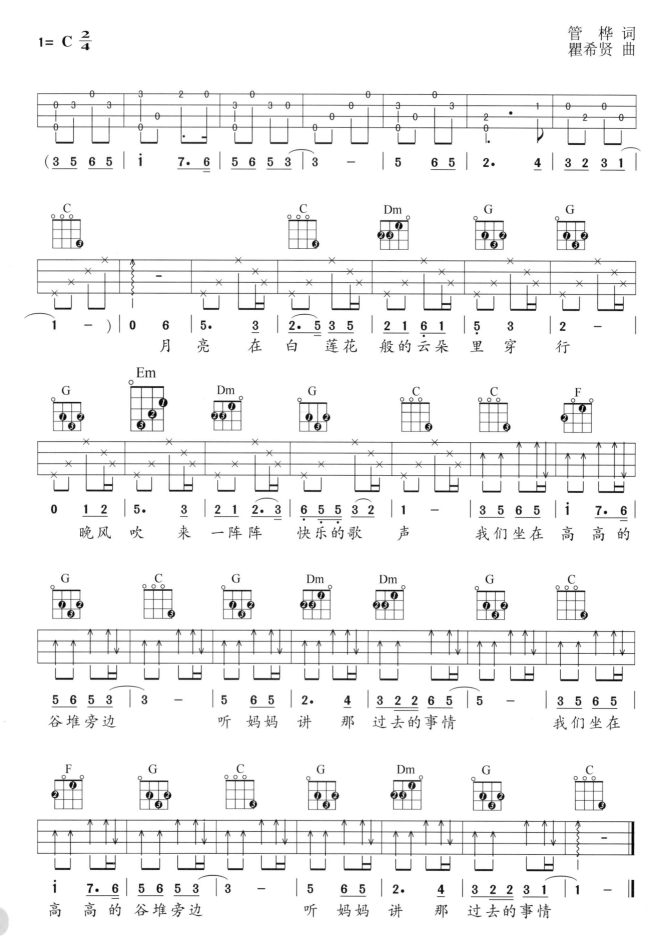

② 小 红 帽

巴西儿歌

1= C 4/4

(i 6 4 5 5 1 | i 6 4 5 3 | 1 2 3 4 5 3 2 1 | 2 3 1 1) |

| C | F C | C | G |

1 2 3 4 5 3 1 | i 6 4 5 5 3 | 1 2 3 4 5 3 2 1 | 2 3 2 5 |
我 独自走在 郊 外的小路上 我把糕点带给外婆尝 一 尝

| C | F C | C | G C |

1 2 3 4 5 3 1 | i 6 4 5 3 | 1 2 3 4 5 3 2 1 | 2 3 1 1 |
她家住在又 远又僻 静的地 方 我要当心附近是否 有 大 灰 狼

| F Em | F Em | Dm G | G C |

i 6 4 5 5 1 | i 6 4 5 3 | 1 2 3 4 5 3 2 1 | 2 3 1 1 ‖
当 太阳下山岗 我要赶回家 同 妈妈一同进入甜 蜜 梦 乡

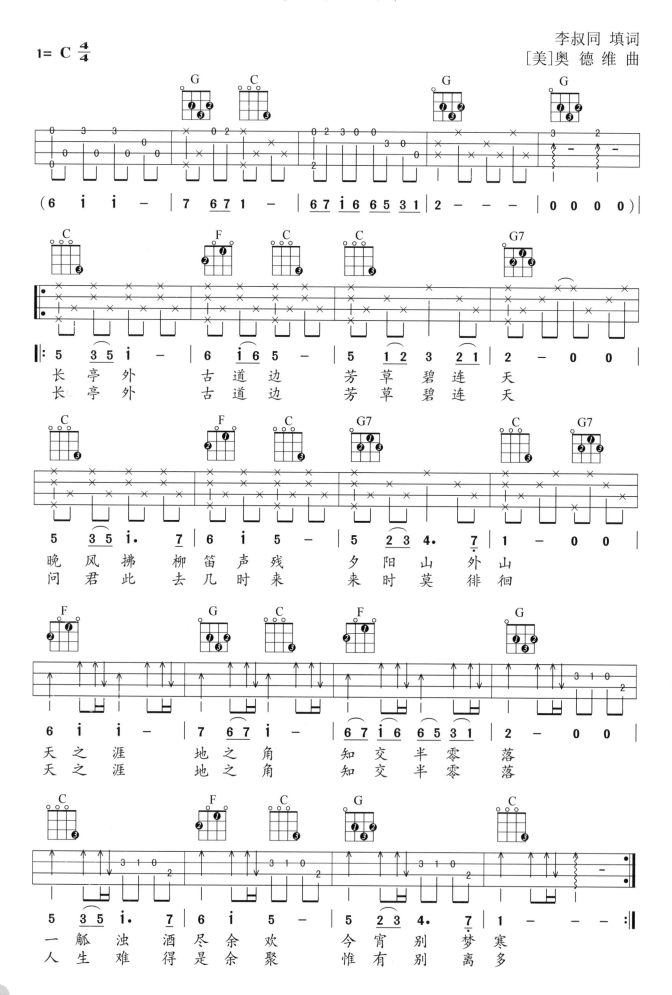

第五节　节奏练习与弹唱

一、节奏练习

第1条

1= F 4/4

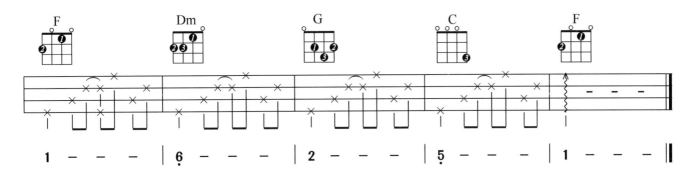

第2条

1= F 4/4

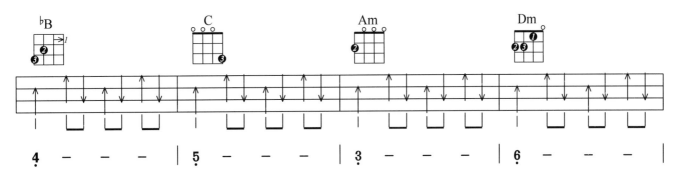

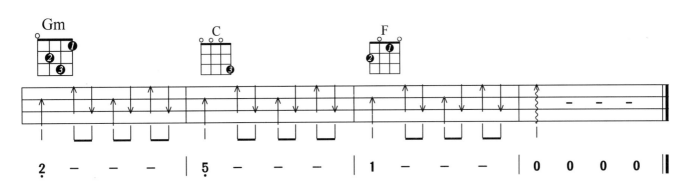

二、弹唱练习

踏 浪

庄奴 词
古月 曲

原调：1= D 4/4
选调：1= C
Capo=2

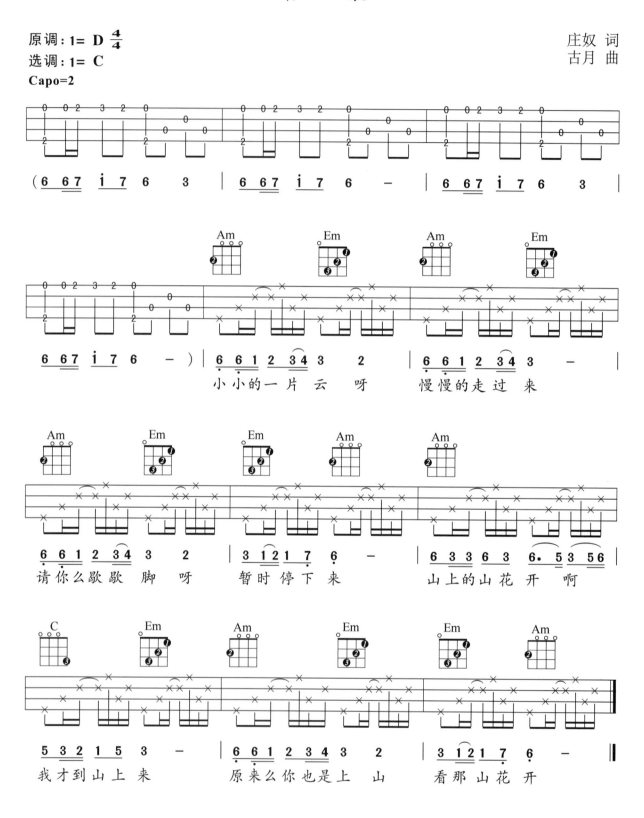

反复用扫弦

第六节　圆滑音练习与弹唱

一、圆滑音

圆滑音有好几种：击弦、勾弦、滑弦、击勾弦，这些技巧在吉他和尤克里里中应用得非常多，琴弹得好不好听，圆滑音很重要，圆滑音也是给演奏增添色彩，下面我们来认识和练习圆滑音。

1. 击弦，记号是（H）

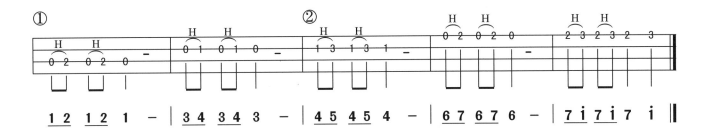

① 先弹第 1 个空弦音，第 2 个音用左手的中指击上去，指尖要垂直，用力打上去，第 2 个音不用弹是左手击出来的。

② 这条练习先弹 2 弦 1 品的音，弹完手指不要抬起来，第 2 个音用无名指用力击上去。

2. 勾弦，记号是（P）

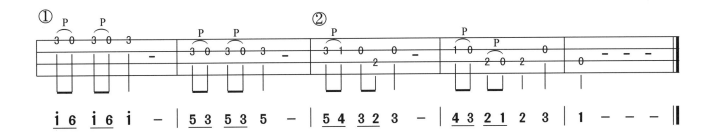

① 先弹 1 弦 3 品的音，弹完后用手指尖勾一下，空弦音就勾响了。

② 先弹 2 弦 3 品的音，弹完后手指勾一下，注意这个地方 1 品和 3 品的音要同时按，这样弹完 3 品勾一下就能勾出 1 品的音。

3. 滑弦，记号是（S）

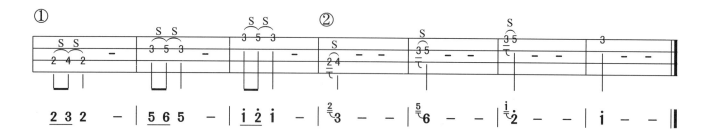

① 滑音是弹完第一个音按住往下滑，滑的时候力度不要减弱，不然就会滑不响。

② 这条练习和第 1 种是一样的，就是节奏不一样，第 1 种是八分音符的练习，第 2 种是装饰音练习，装饰音是不占时值的，所以滑的时候要快，弹完马上往下滑。

4. 击勾弦

击勾弦是击弦和勾弦同时都用上。

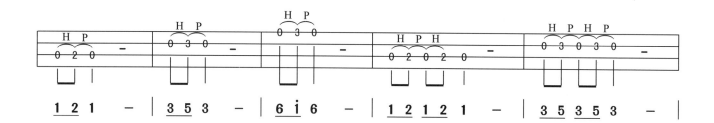

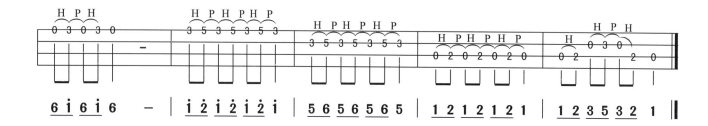

二、圆滑音练习

① 新 年 好

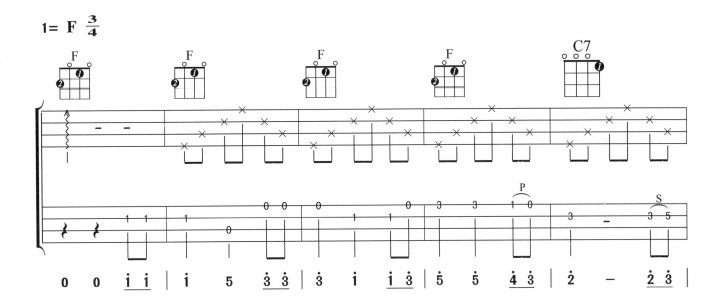

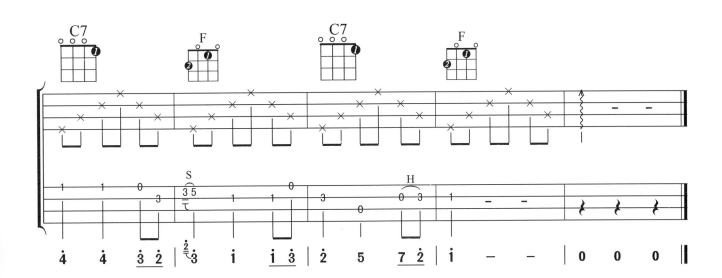

② 小步舞曲

1= C 3/4

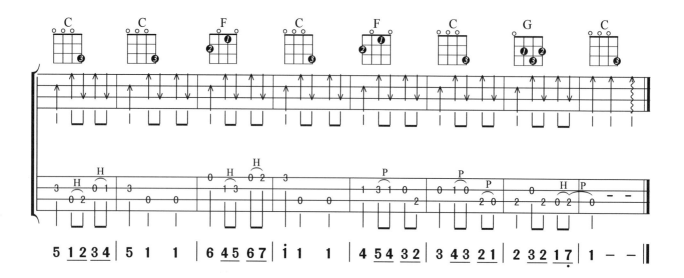

③ 蝴 蝶

1= C 4/4

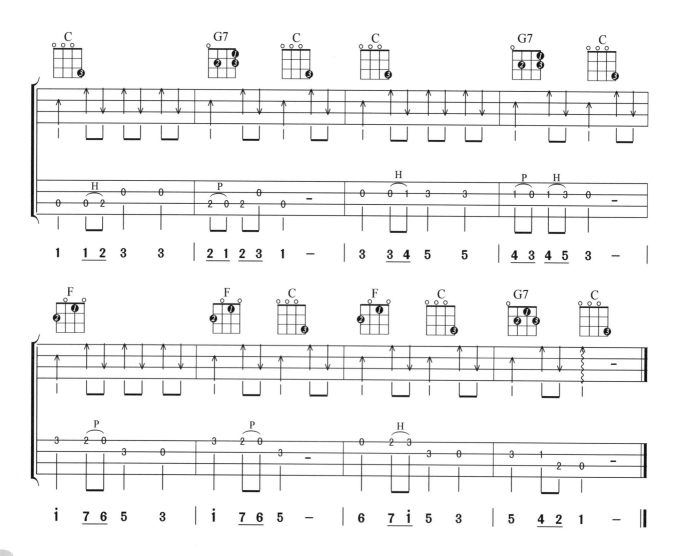

④ 小 白 船

1= F 3/4

朝鲜童谣

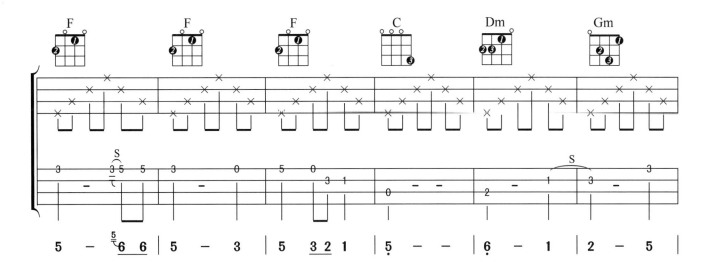
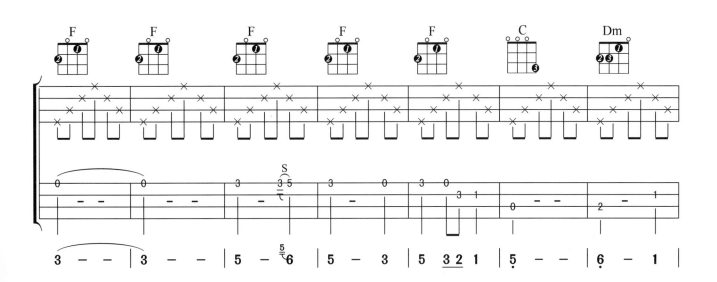
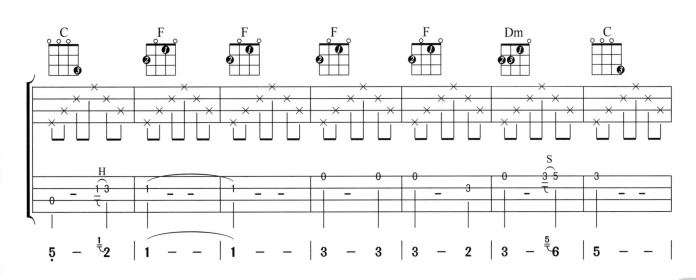

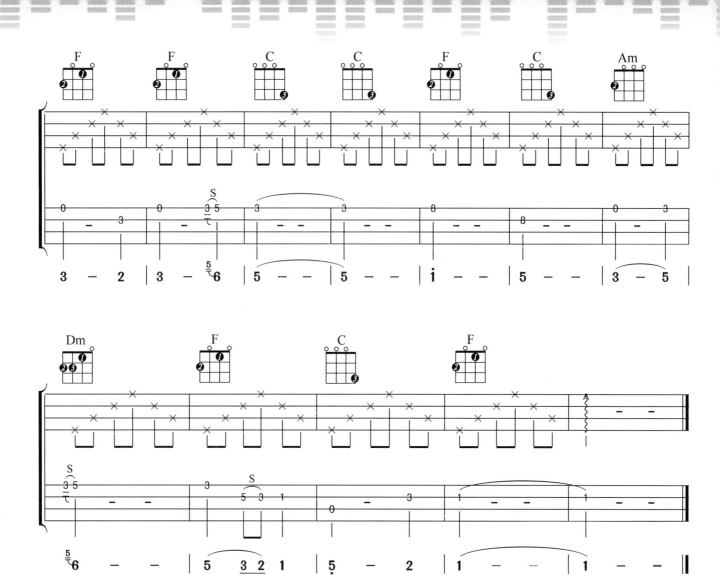

三、弹唱练习

① 乡间的小路

叶佳修 词曲

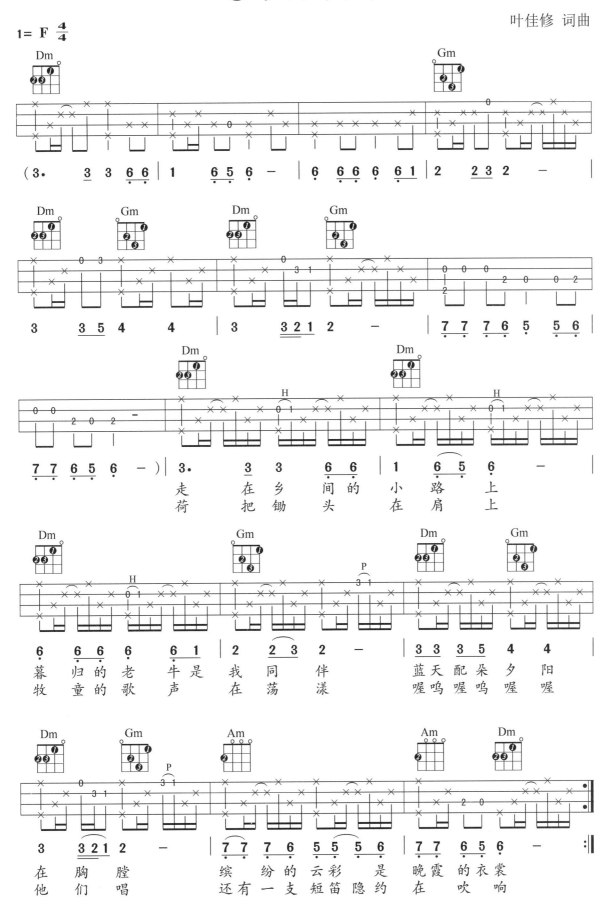

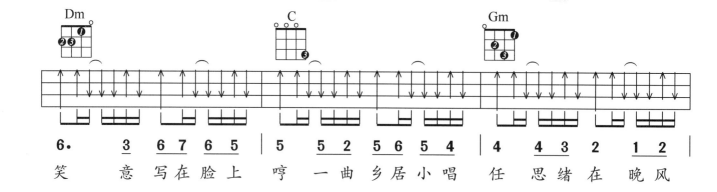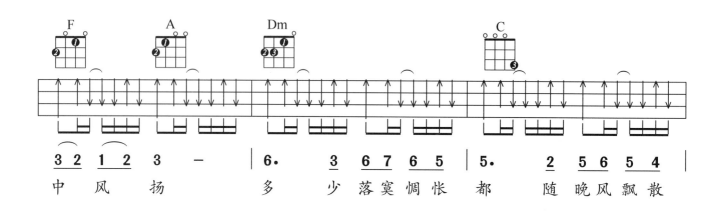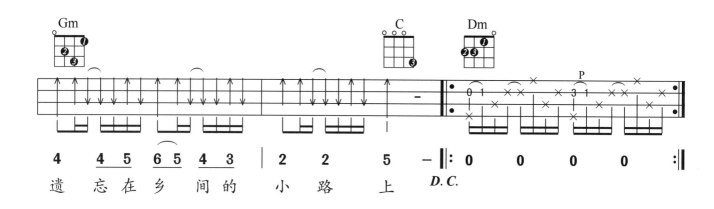

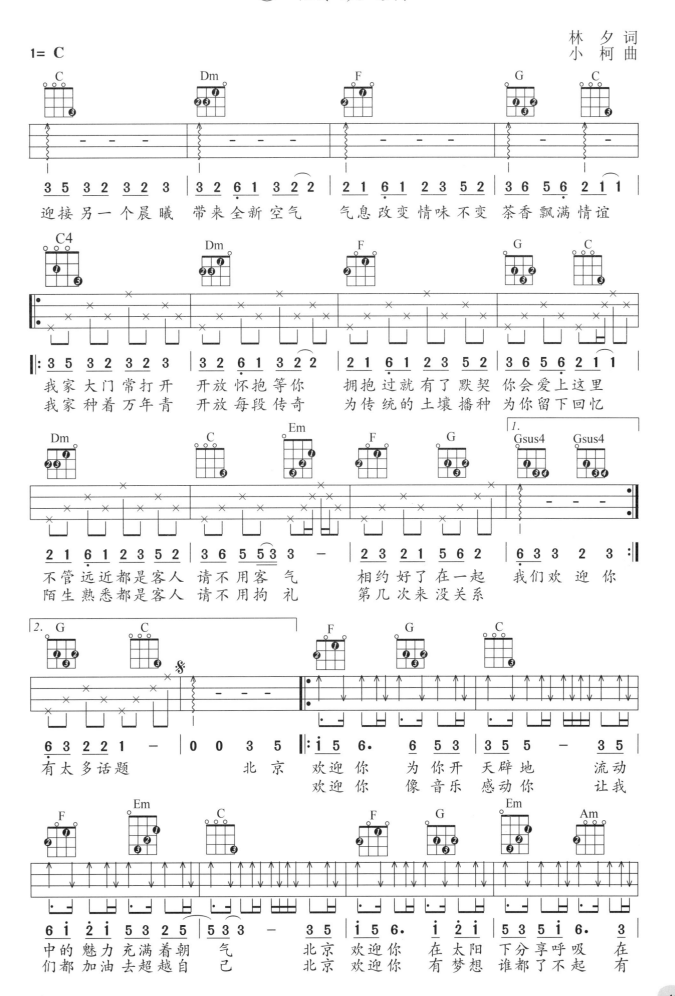

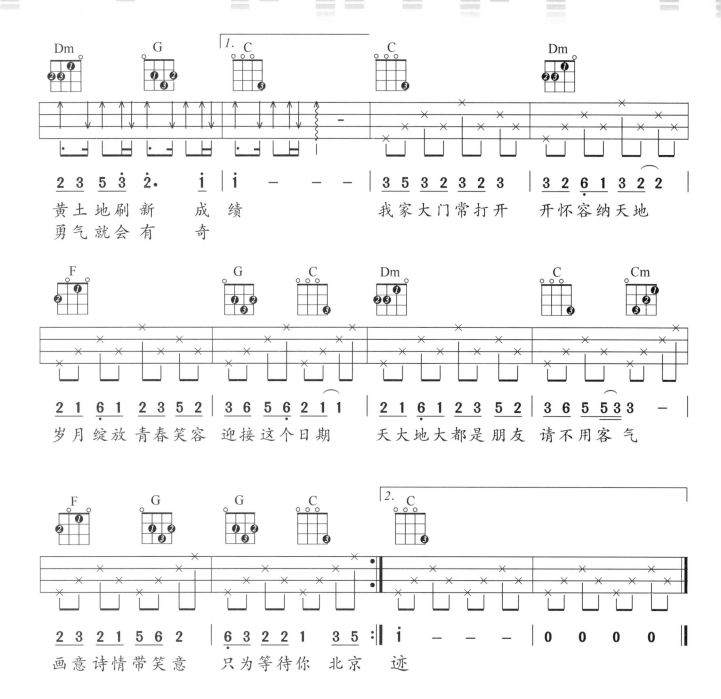

第七节　复杂技巧练习与弹唱

一、扫弦练习

①

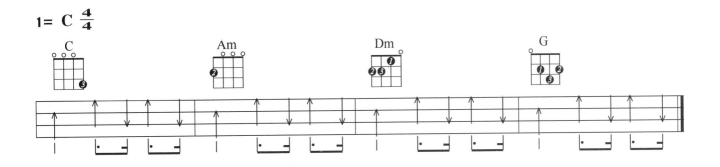

②

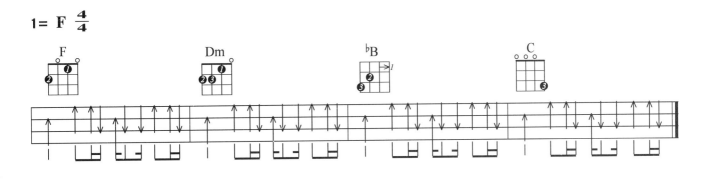

③

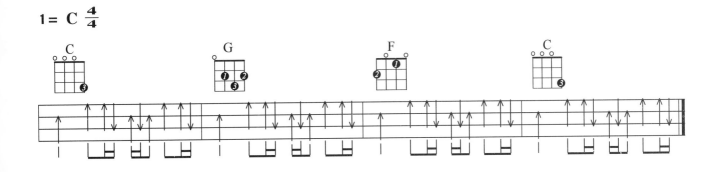

④

1= F 4/4

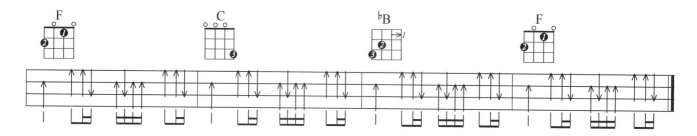

二、高级分解和弦

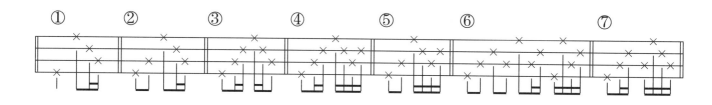

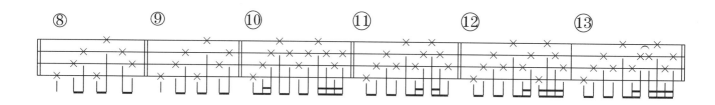

第八节　尤克里里各调音阶与和弦

1. D调音阶

音名	D	E	#F	G	A	B	#C	Ḋ
唱名	2	3	4	5	6	7	i̇	2̇

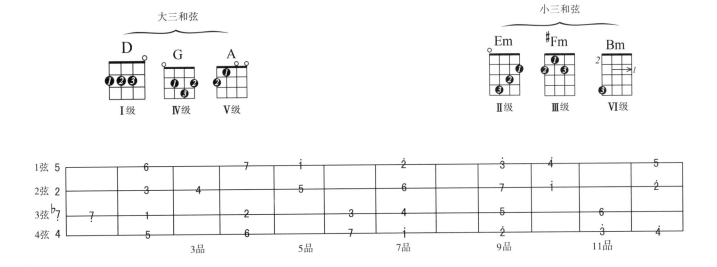

2. ♭B调音阶

音名	♭B	C	D	♭E	F	G	A	♭B
唱名	7̣	i̇	2	♭3	4	5	6	♭7

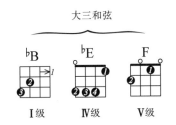

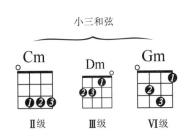

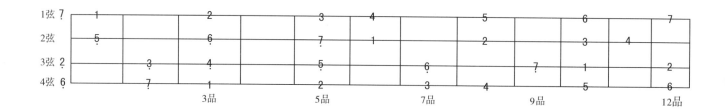

3. E调音阶

音名	E	#F	#G	A	B	#C	#D	E
唱名	3	#4	#5	6	7	#1	#2	3

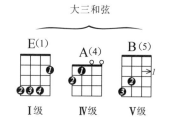
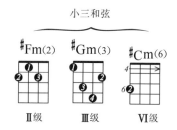

E调音阶指板图

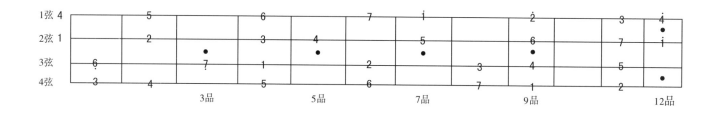

4. F调音阶

音名	F	G	A	♭B	C	D	E	F
唱名	4	5	6	♭7	1	2	3	4

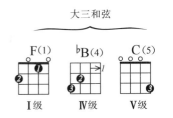
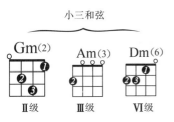

F调音阶指板图

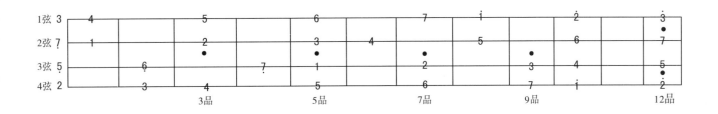

5. G调音阶

音名	G	A	B	C	D	E	#F	G
唱名	5	6	7	$\dot{1}$	$\dot{2}$	$\dot{3}$	$\sharp\dot{4}$	$\dot{5}$

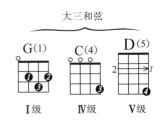
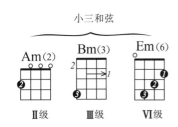

G调音阶指板图

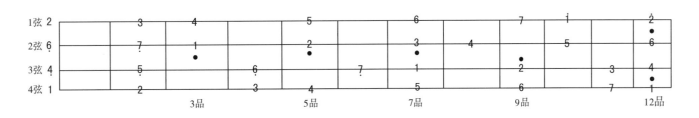

51

6. A调音阶

音名	A	B	#C	D	E	#F	#G	A
唱名	6	7	#1	2	3	#4	#5	6

大三和弦

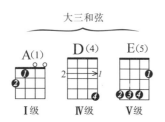

小三和弦

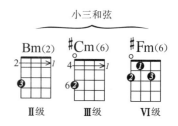

A调音阶指板图

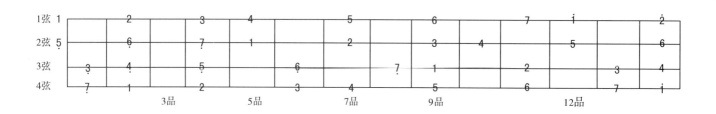

第三章 尤克里里歌曲精选

1. 贝加尔湖畔

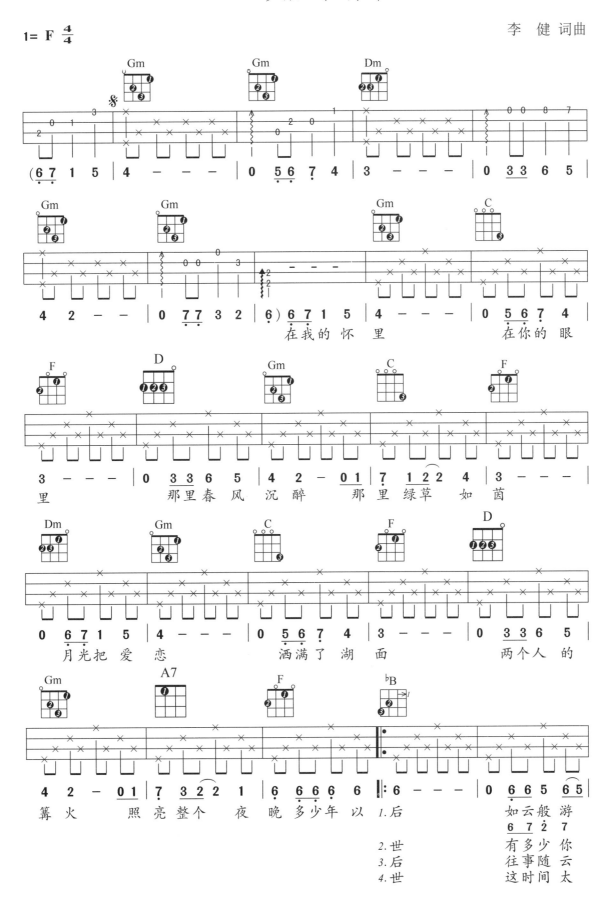

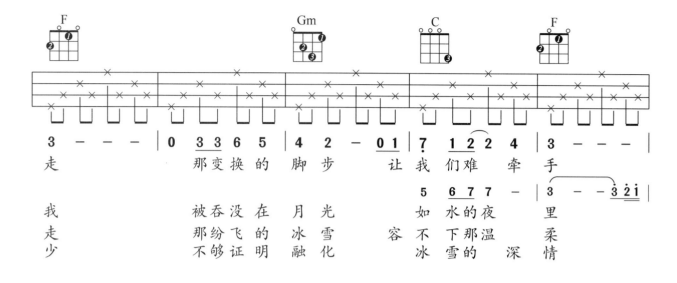
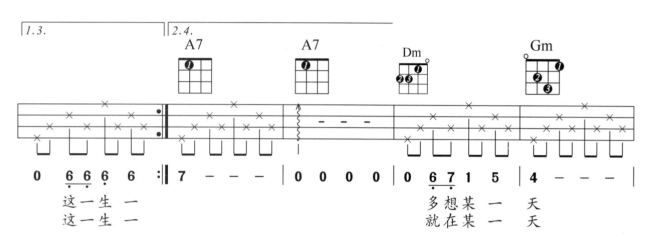
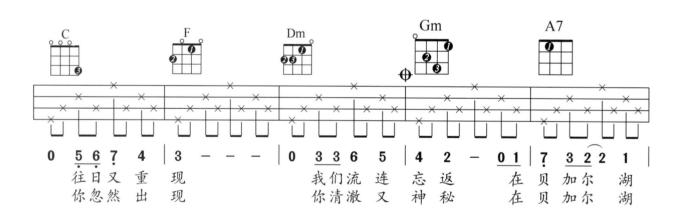
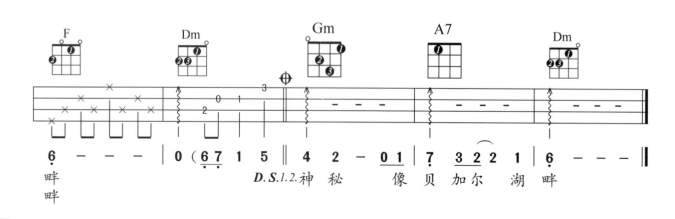

2. 滴 答

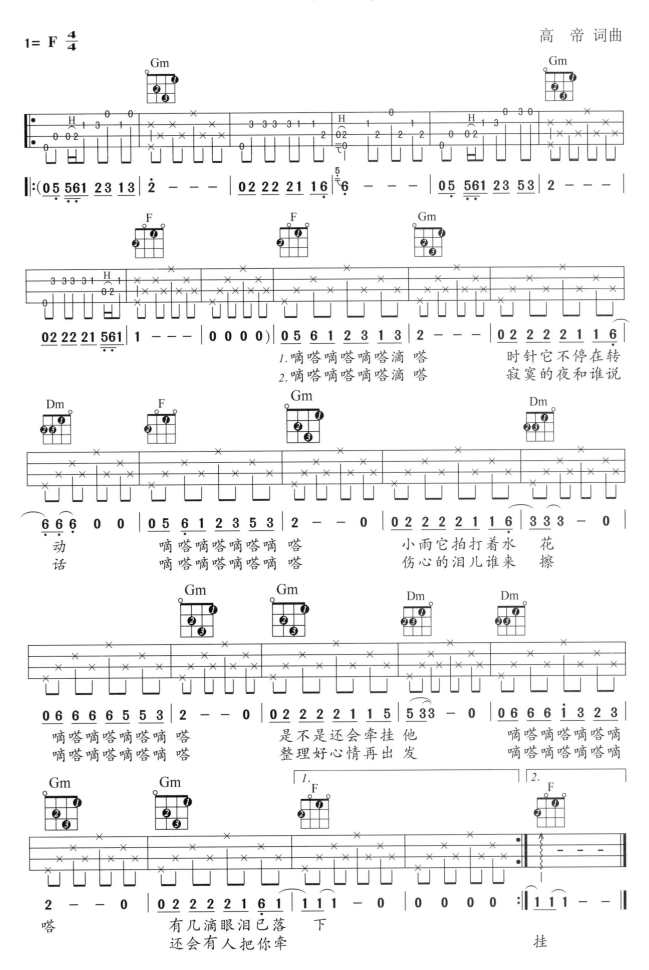

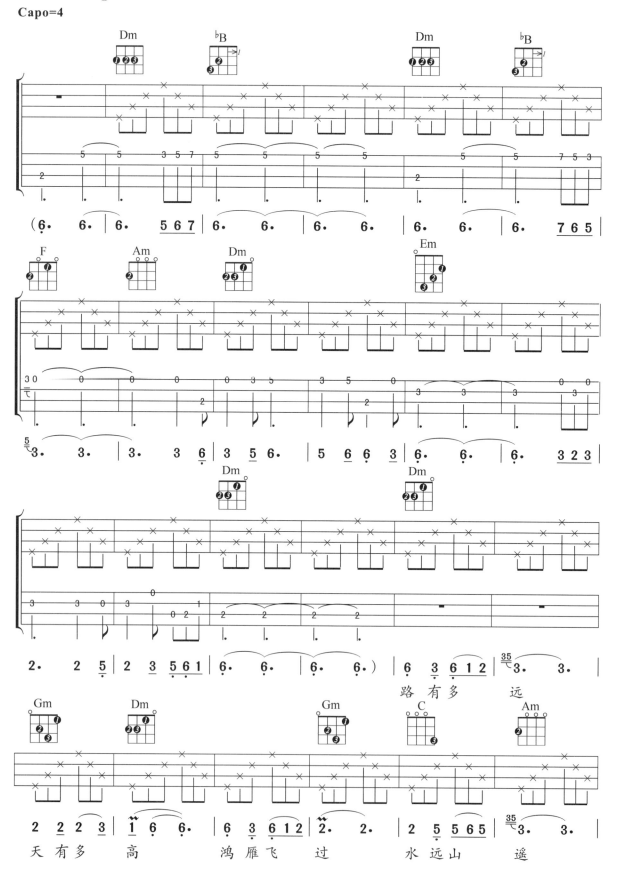

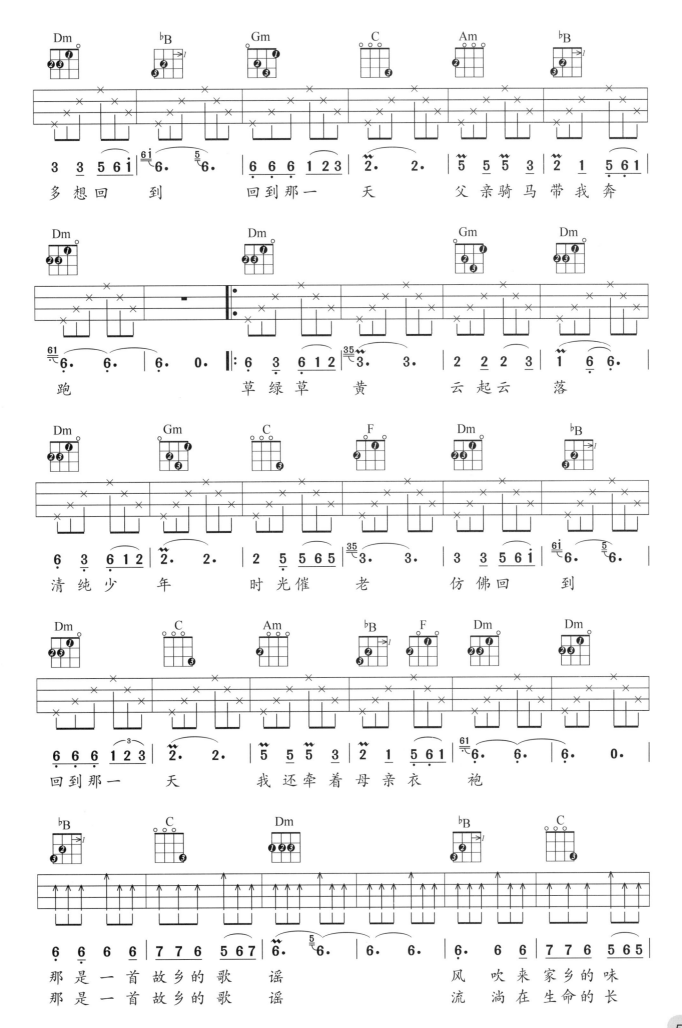

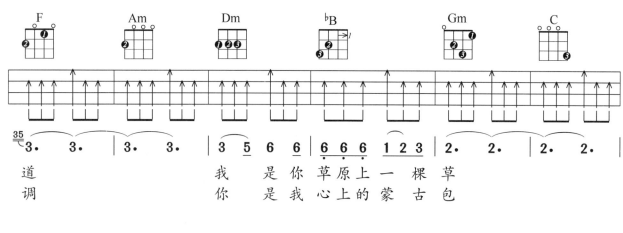
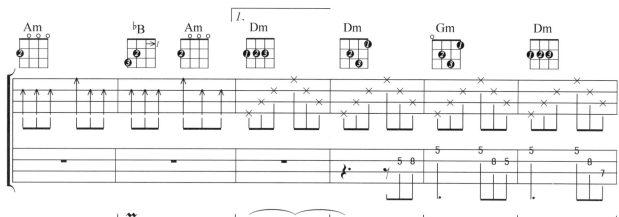
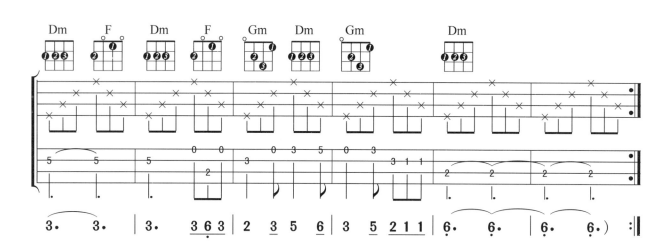
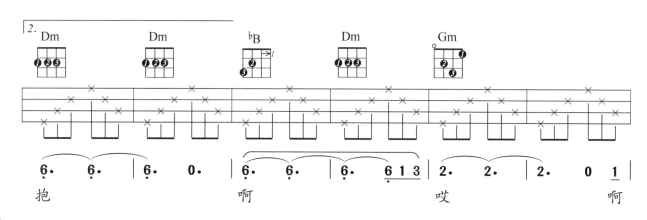

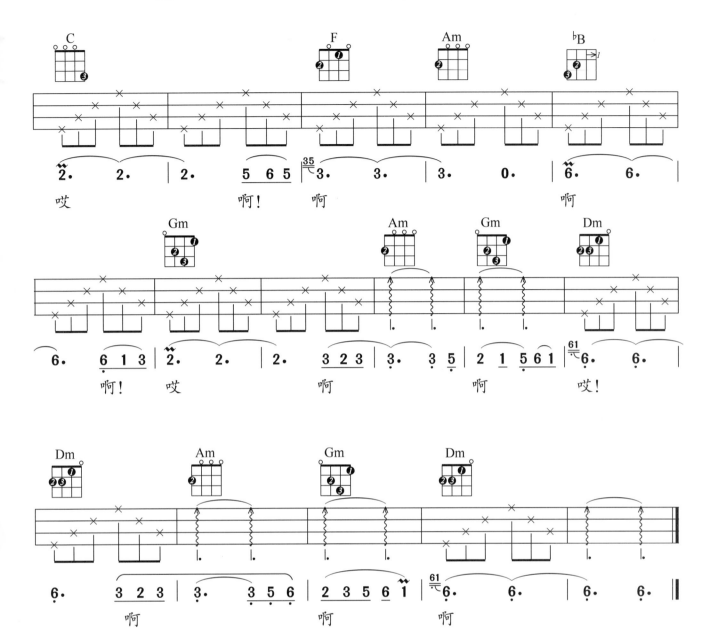

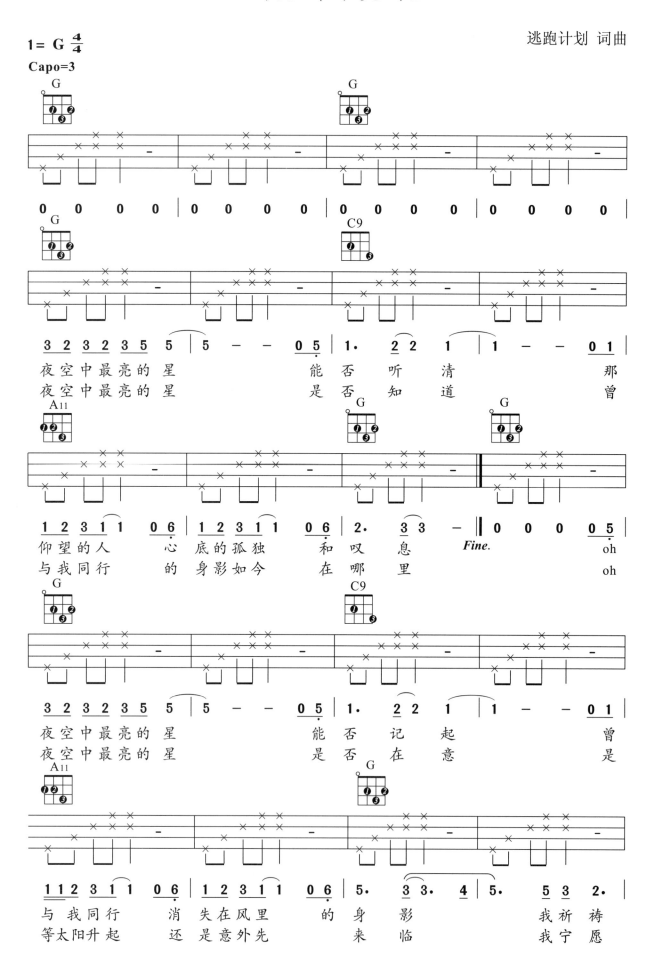

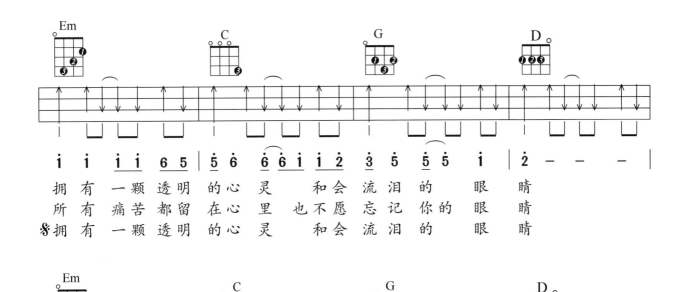
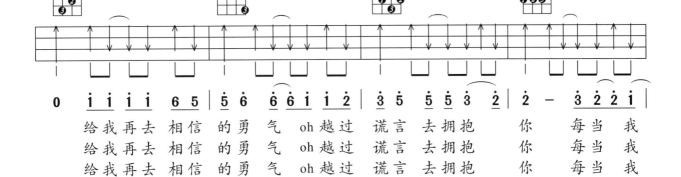
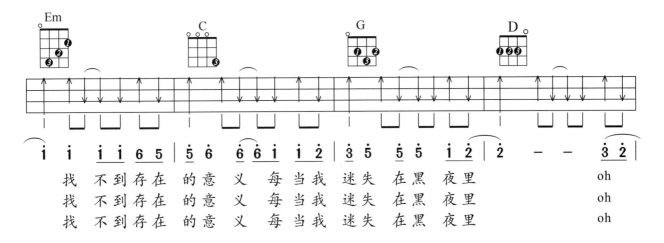
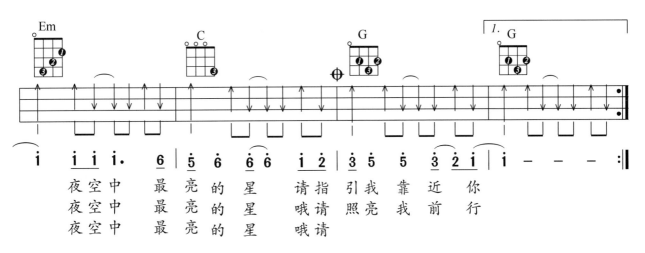

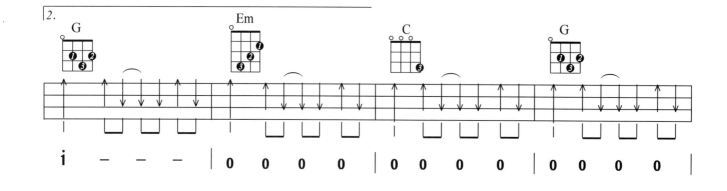
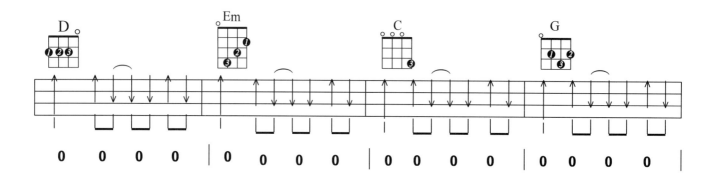
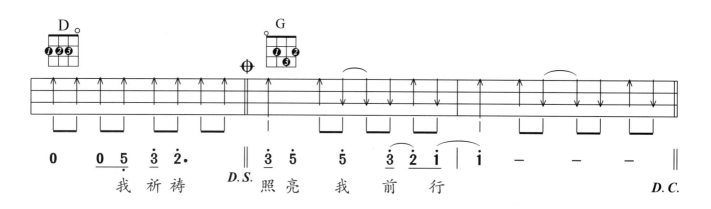

5. 茉莉花

(独奏)

江苏民歌

1=F 2/4

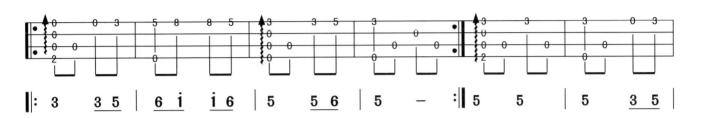
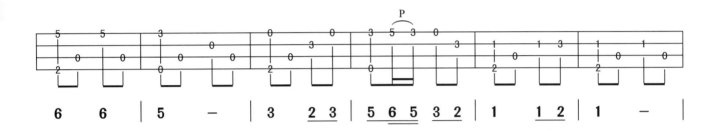
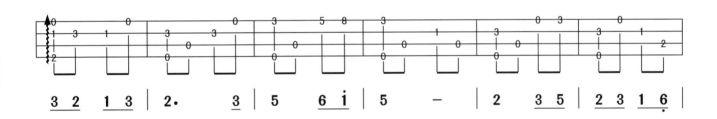
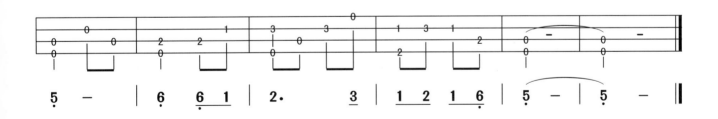

6. 平安夜

1= C 3/4

弗朗茨·格吕伯 曲

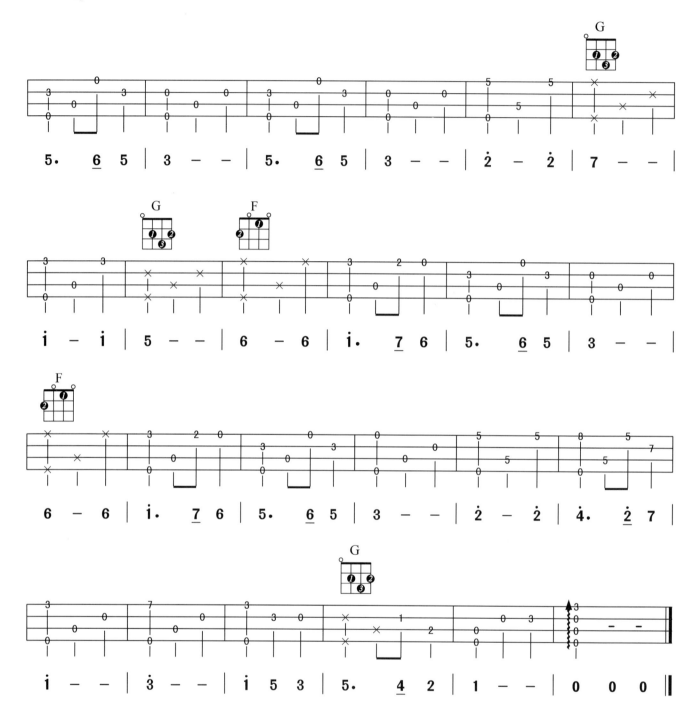

7. 听妈妈讲那过去的事情

瞿希贤 曲

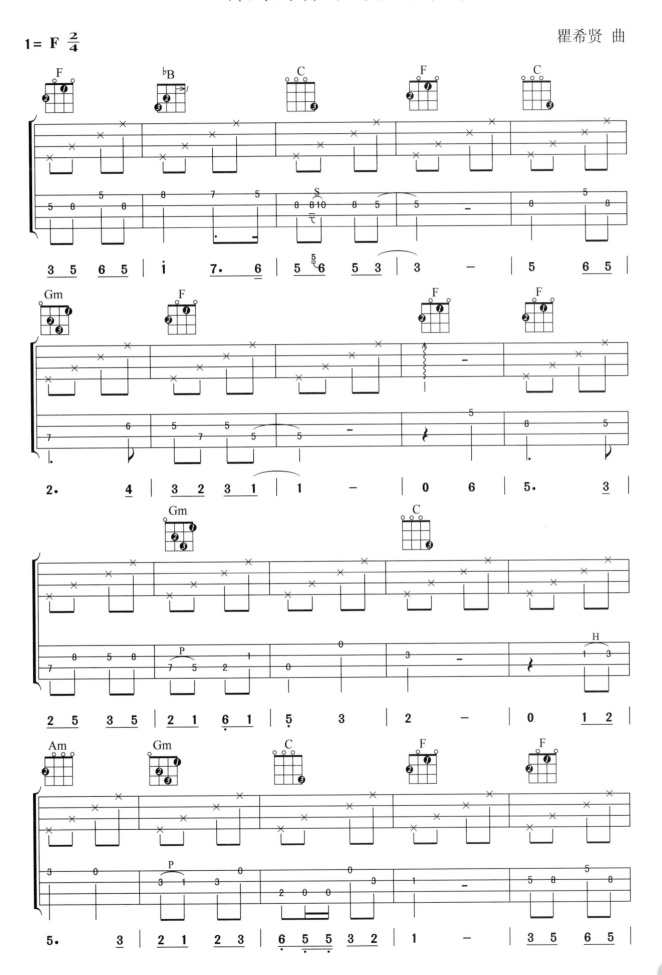

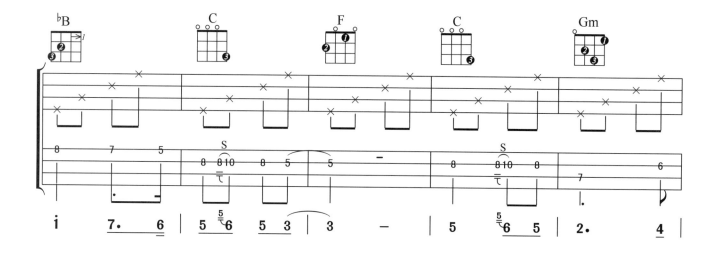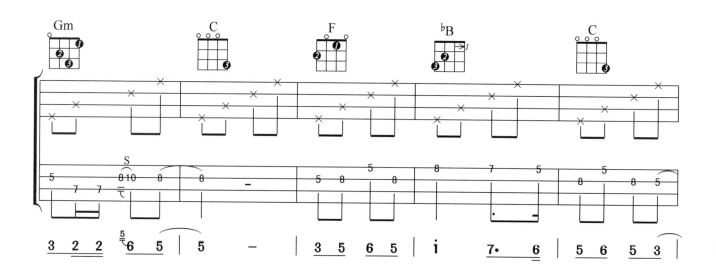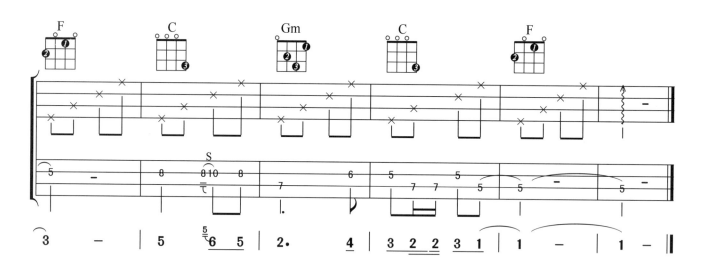

8. 绿袖子

英格兰民谣

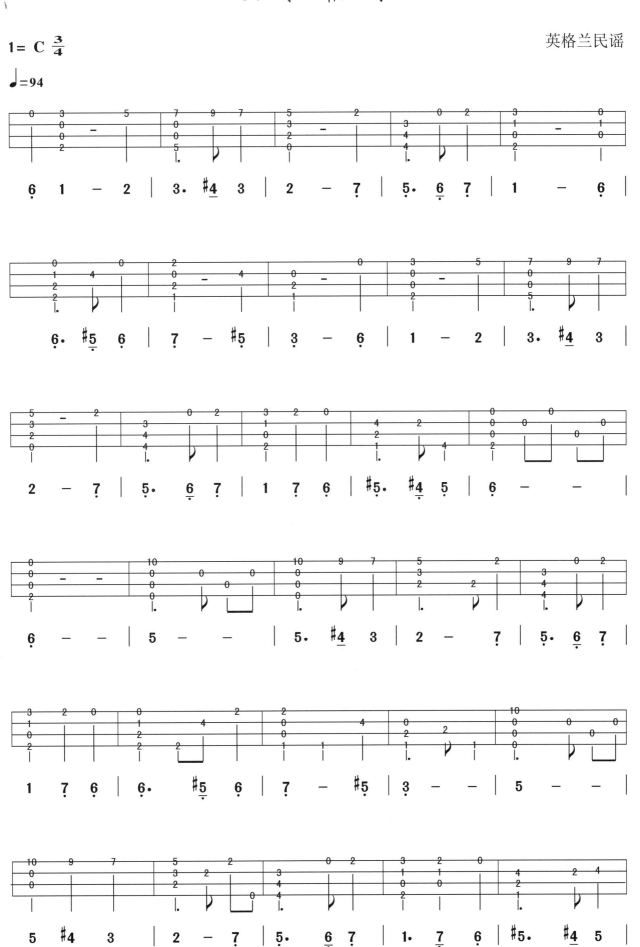

67

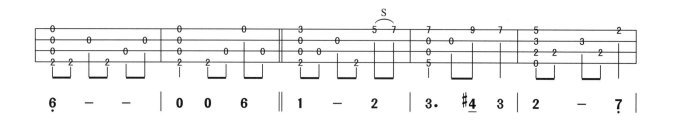
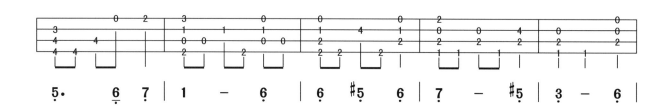
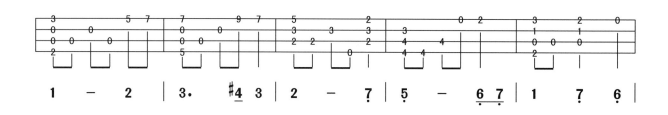
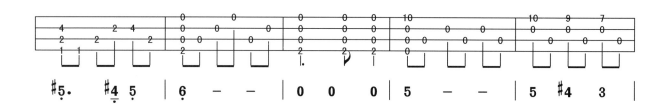
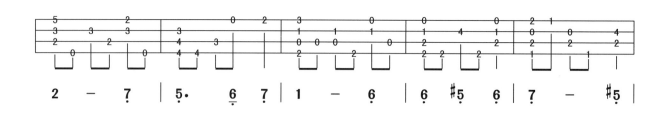
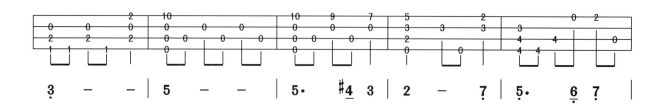

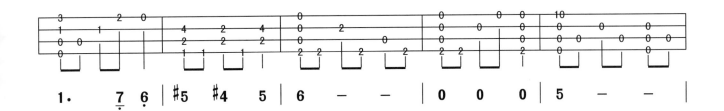
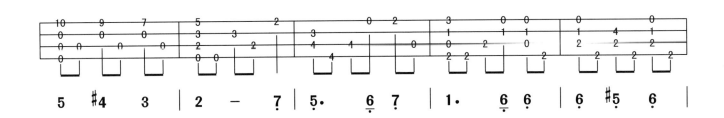
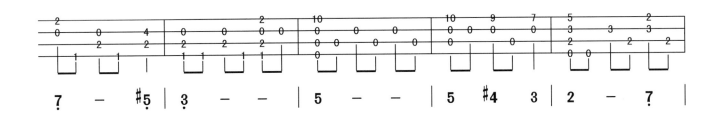
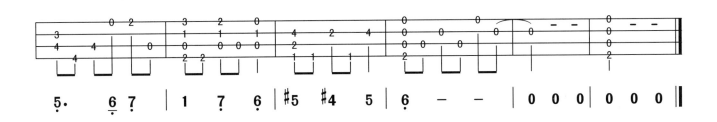

9. 斯卡堡集市

英格兰民谣

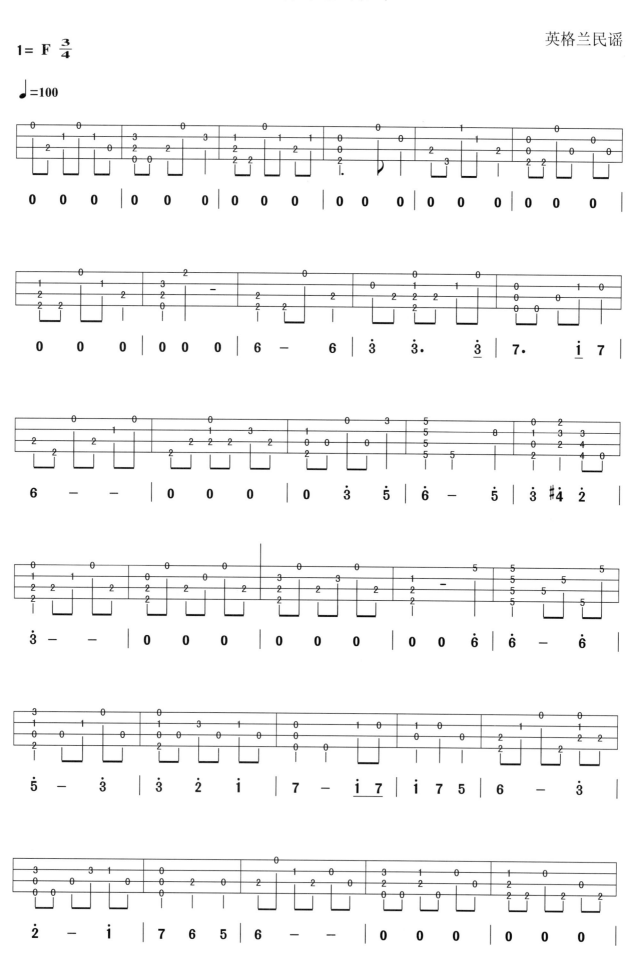

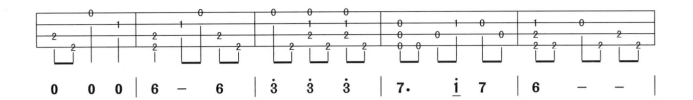
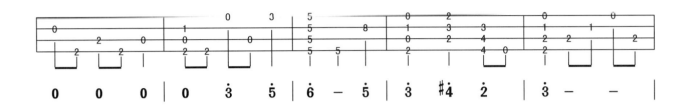
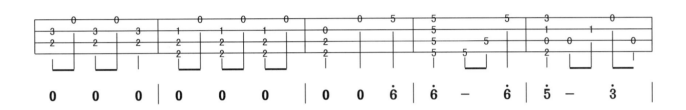
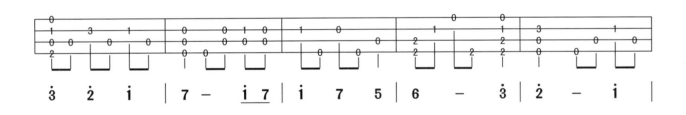
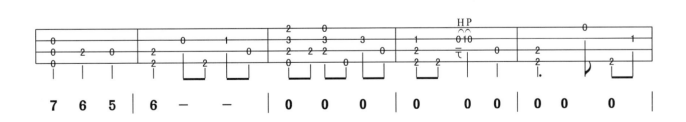
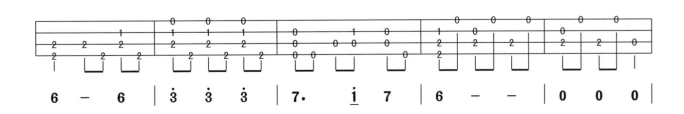

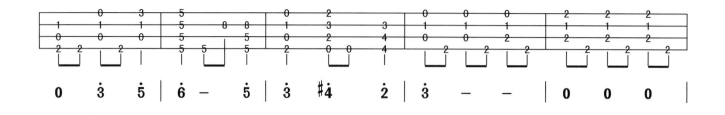
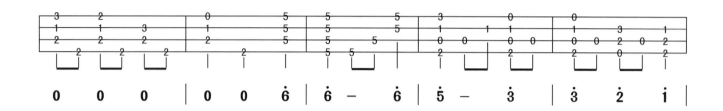
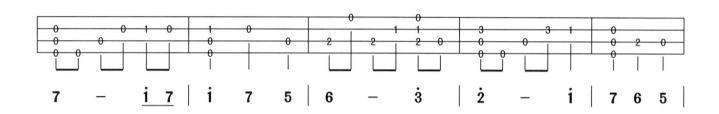
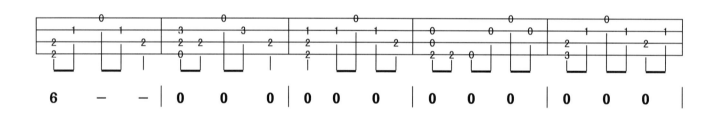
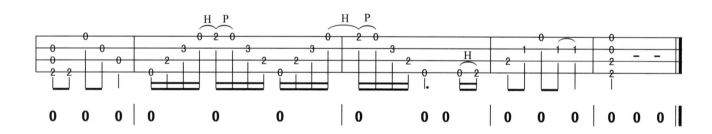

10. 秋 叶

Joseph Kosma、Jacques Prévaet 曲

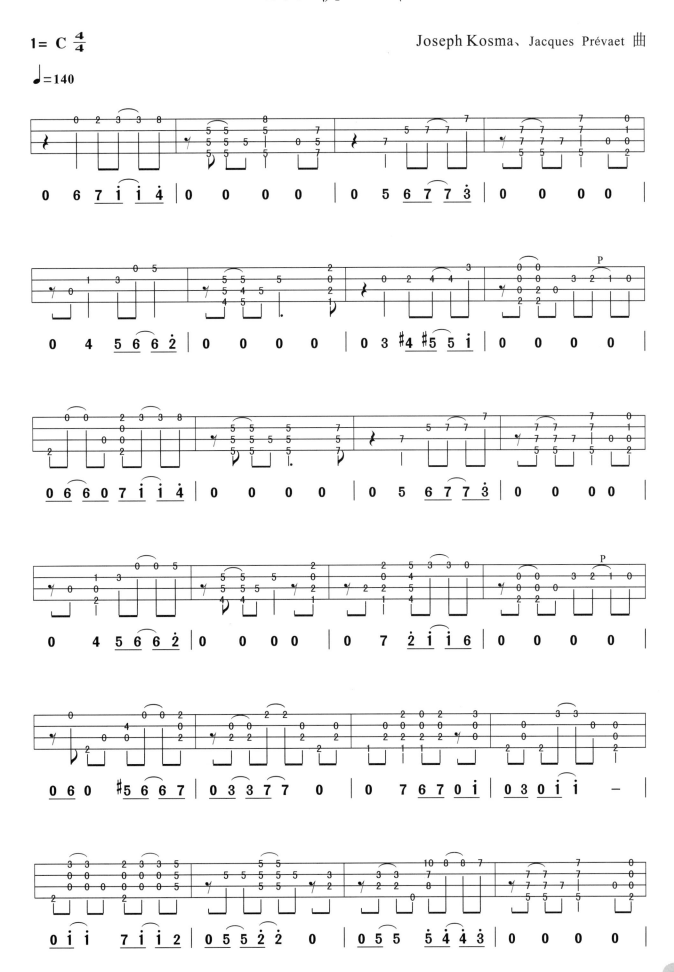

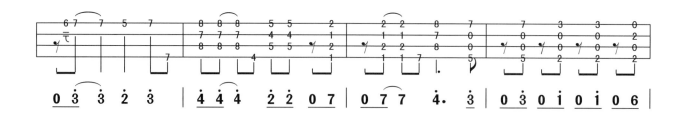
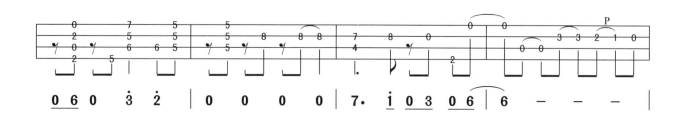
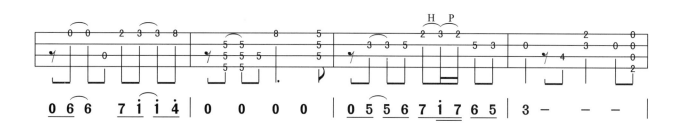
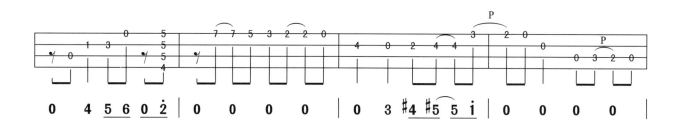
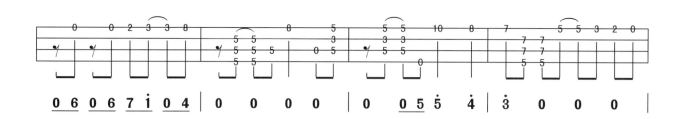
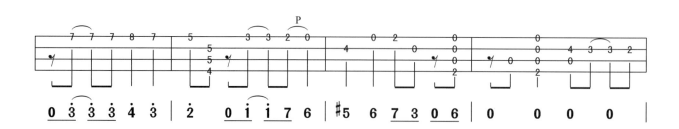

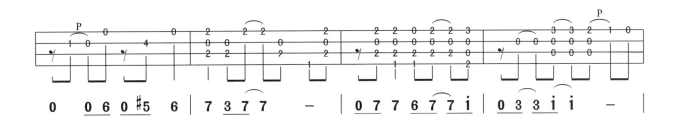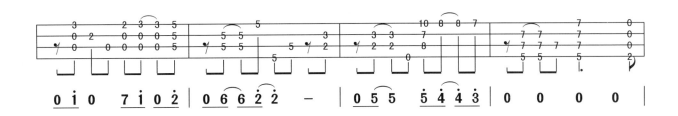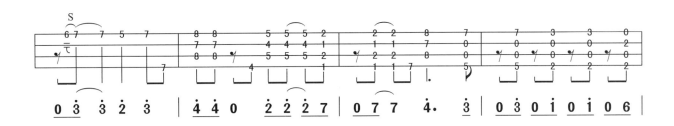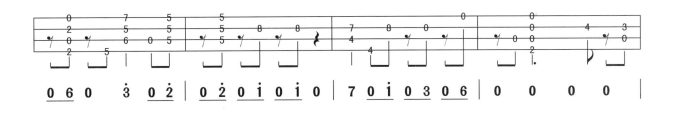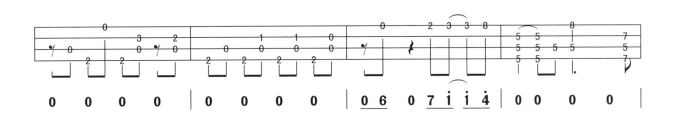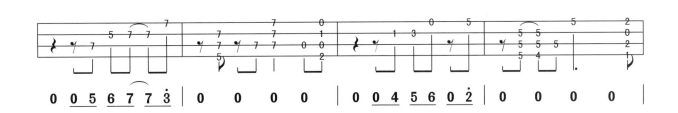

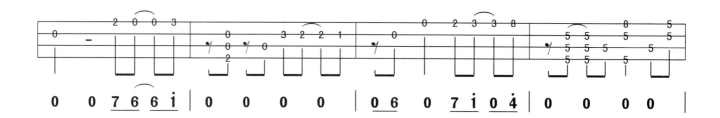
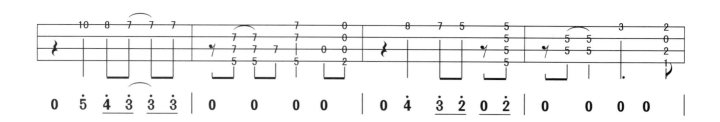
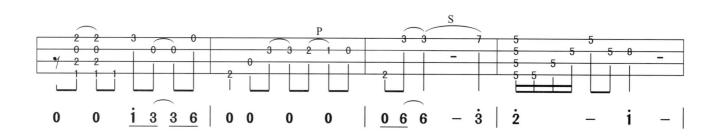
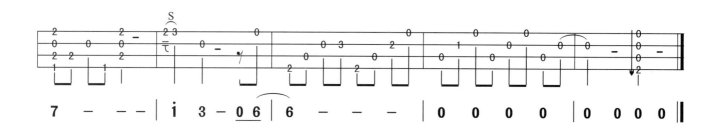

11. 铃儿响叮当

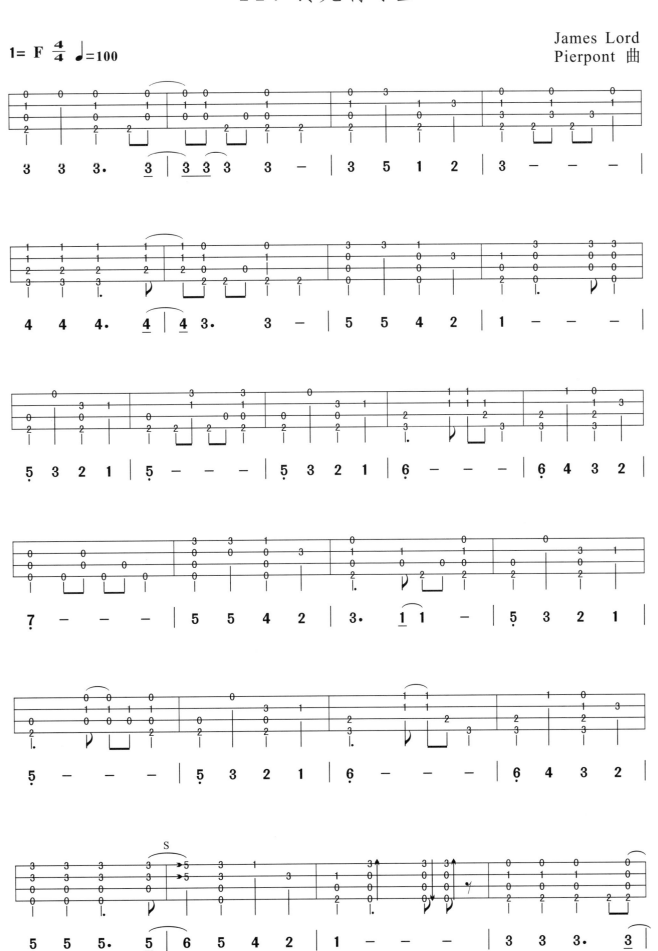

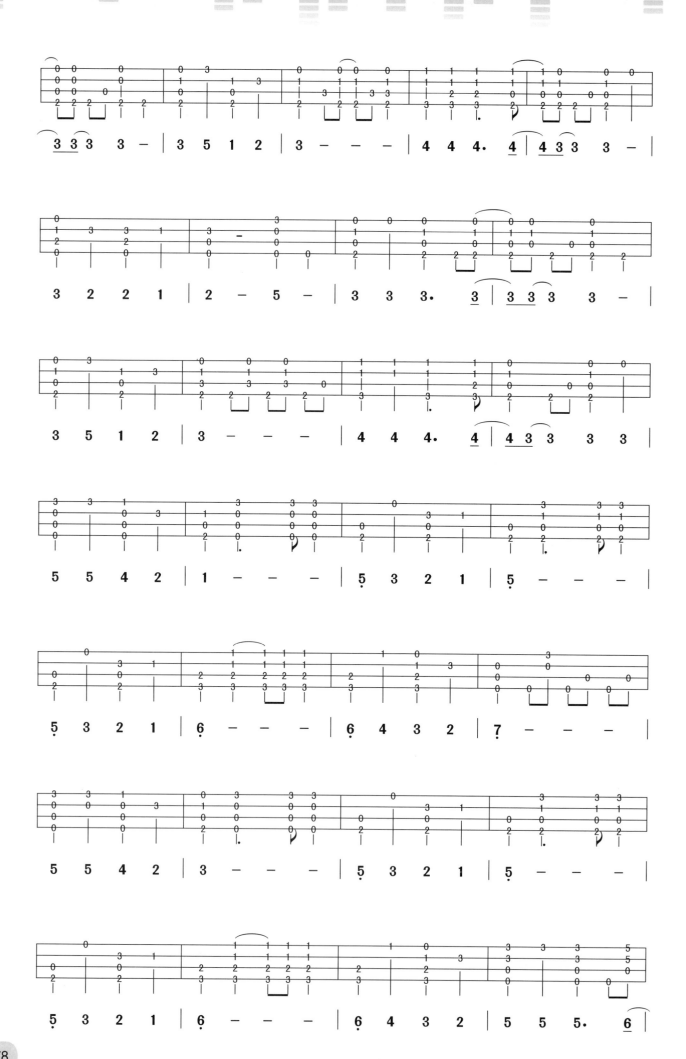

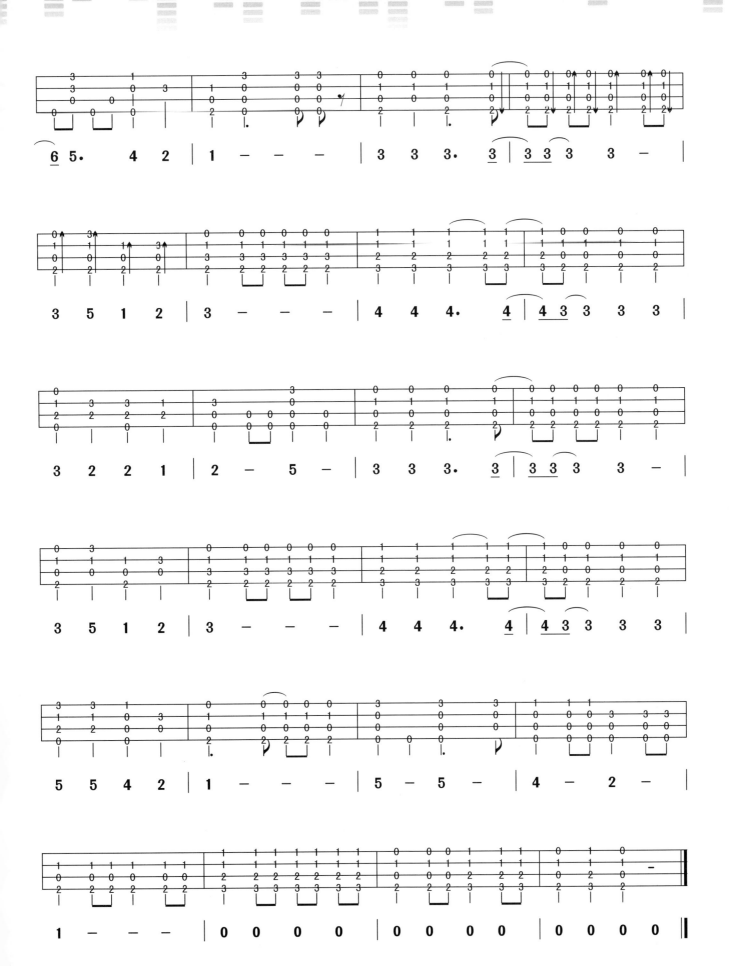

12. 镜中的安娜
(三重奏)

1= G 6/8　　　　　　　　　　　　　　　　　　赛内维尔 曲

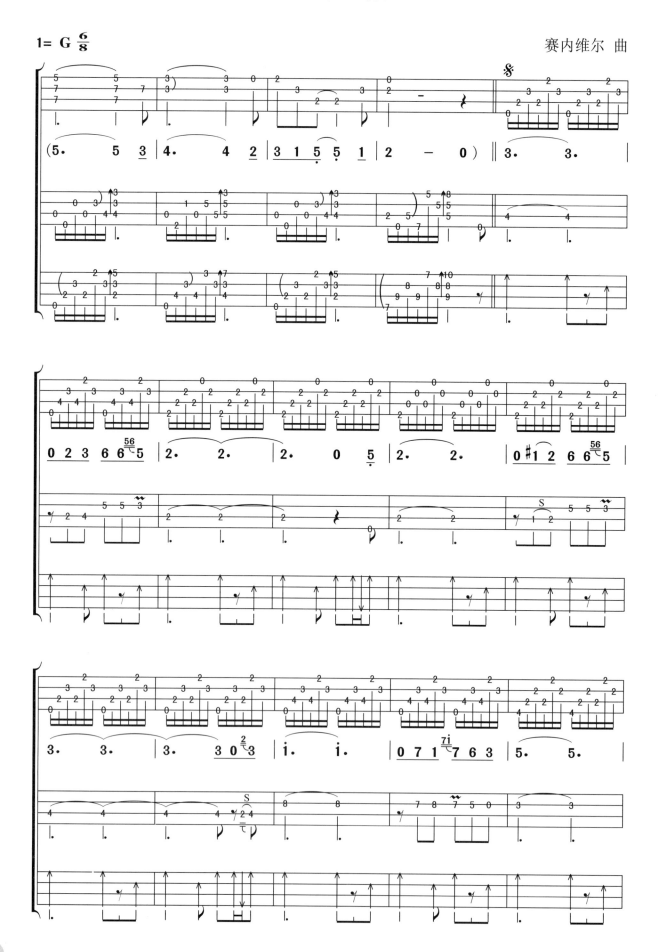

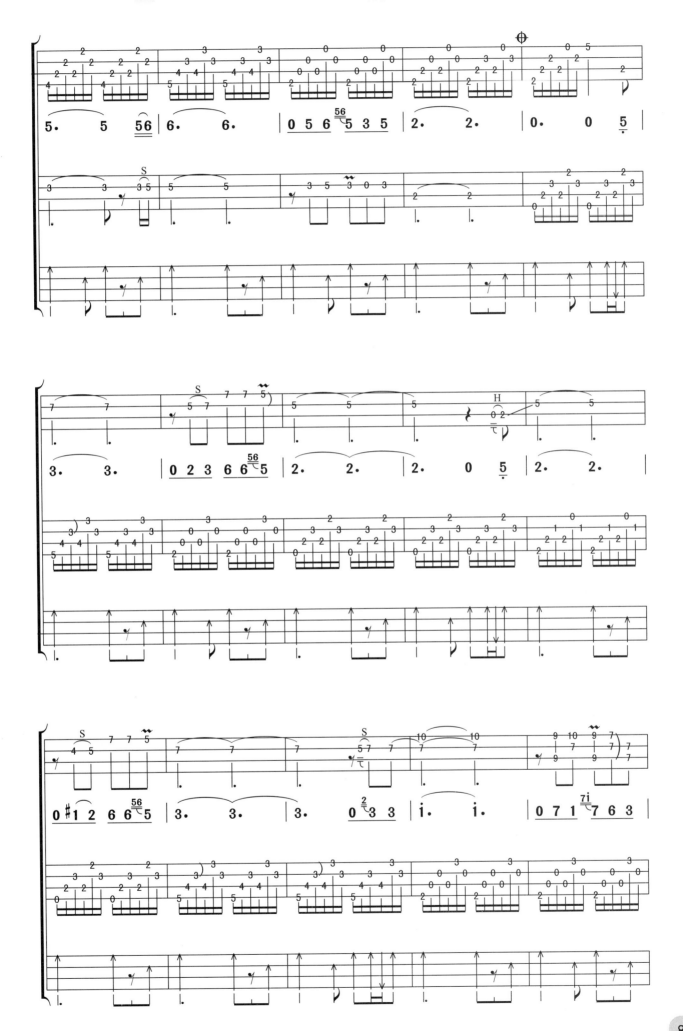

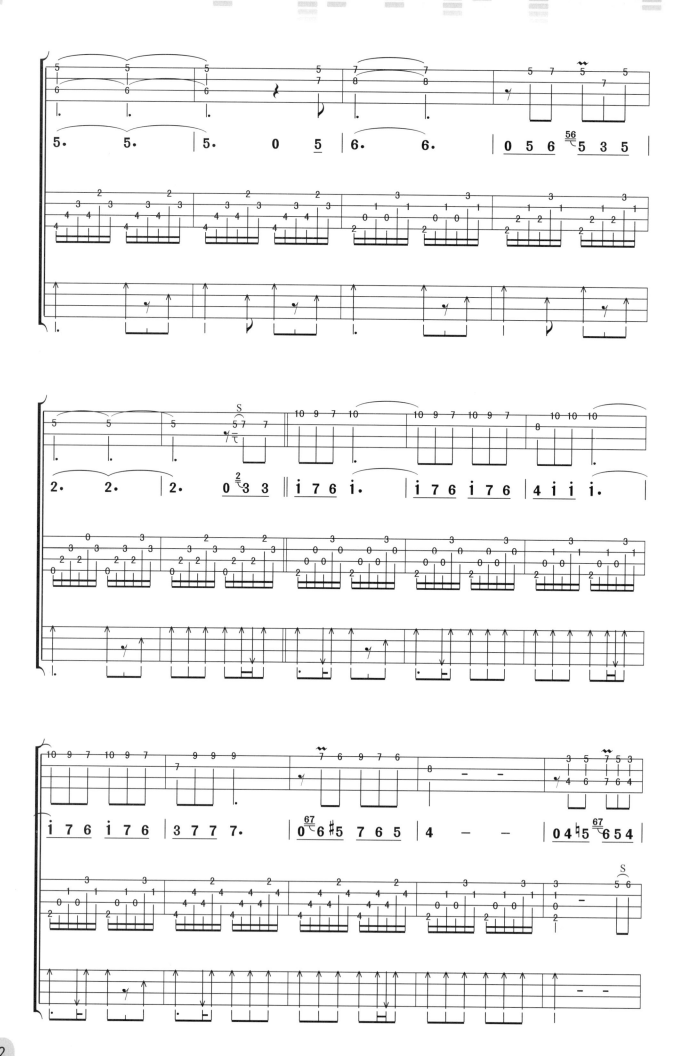

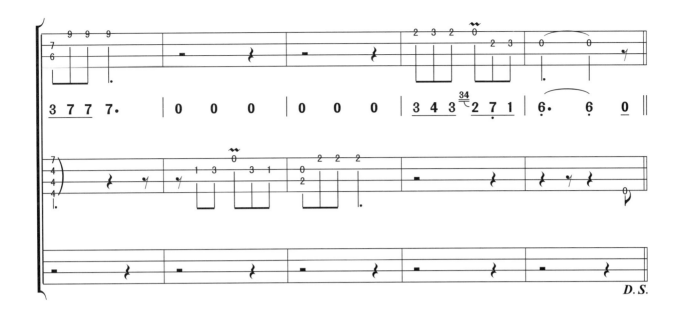
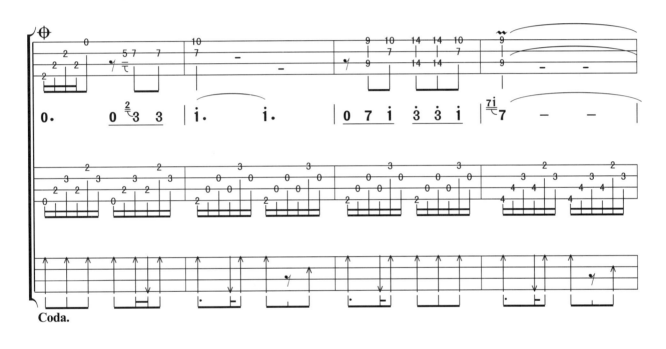
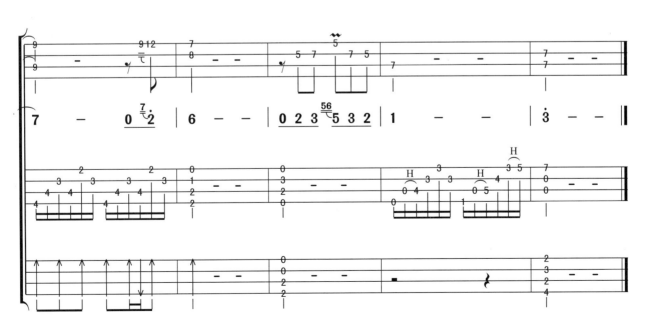

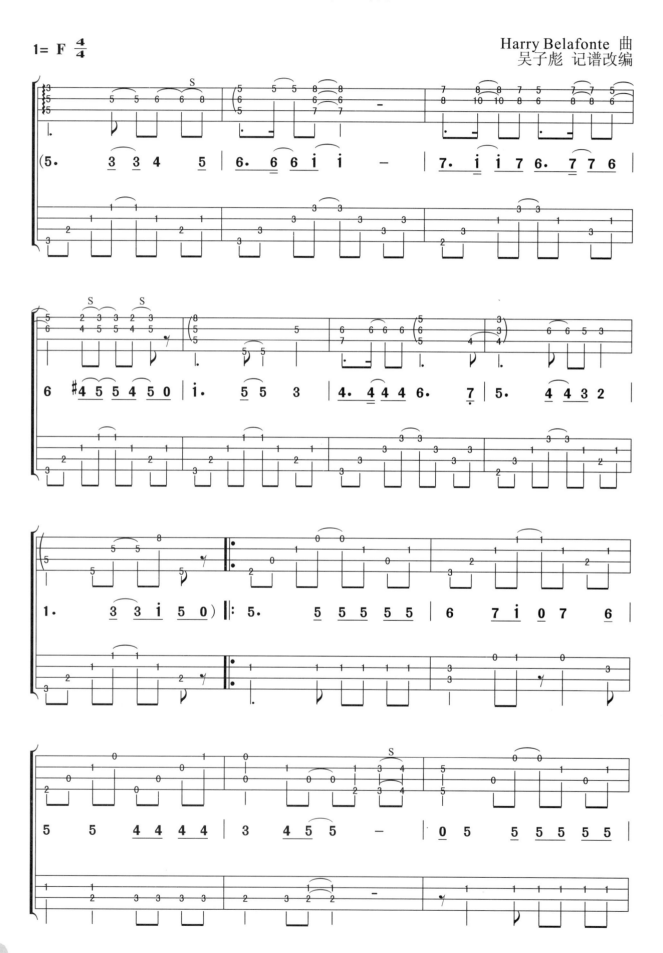

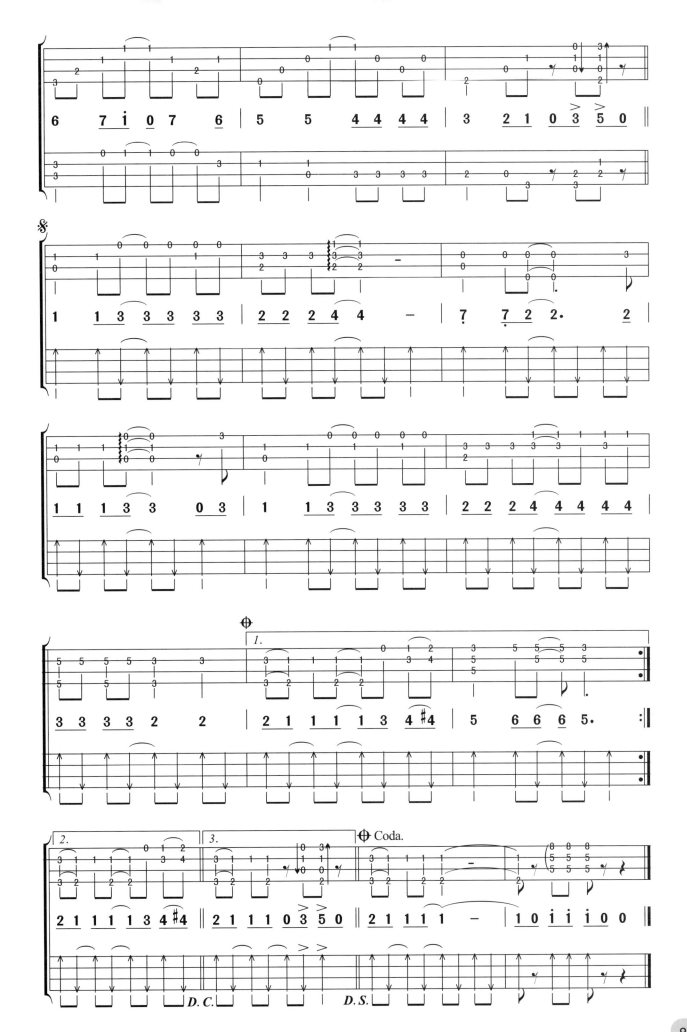

14. 蓝精灵之歌
(二重奏)

郑秋枫 曲

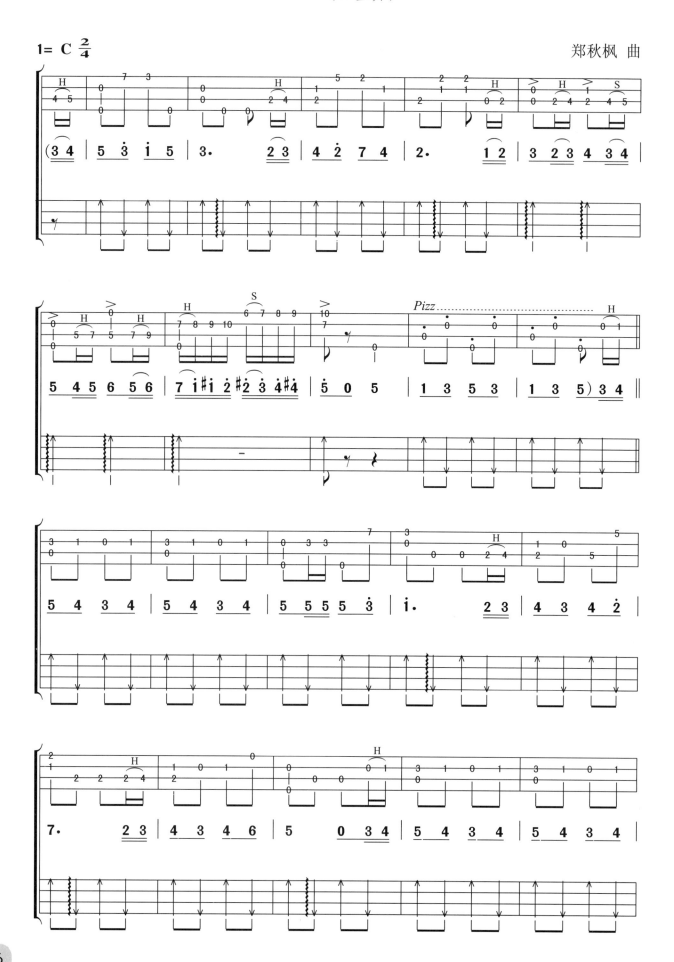

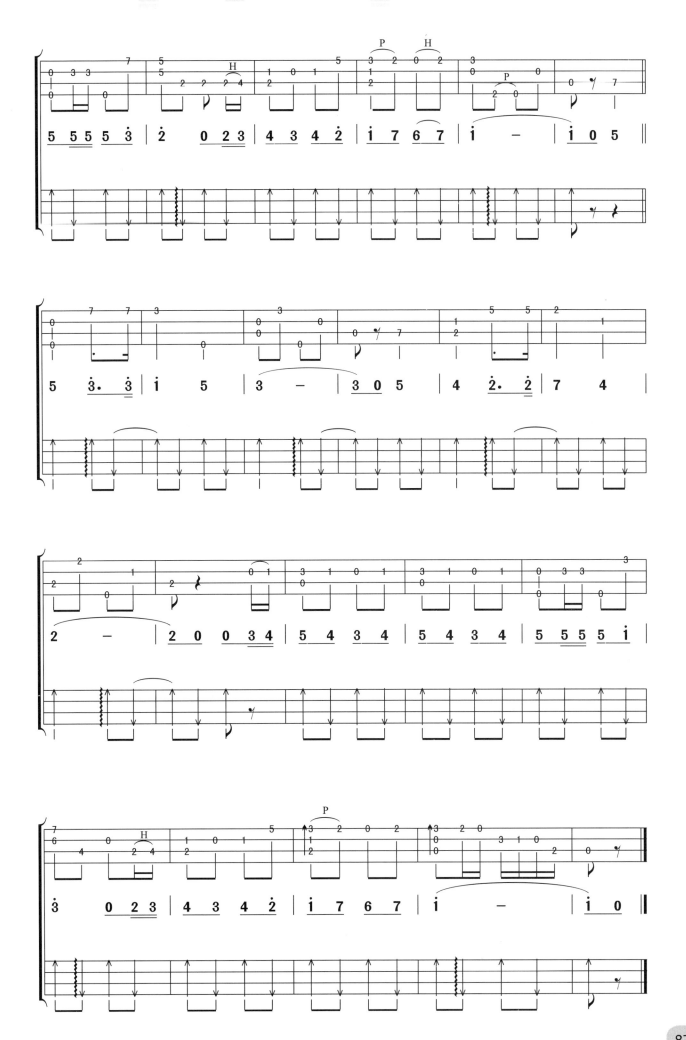

15. 梁山伯与祝英台

（片段）

何占豪、陈钢 曲

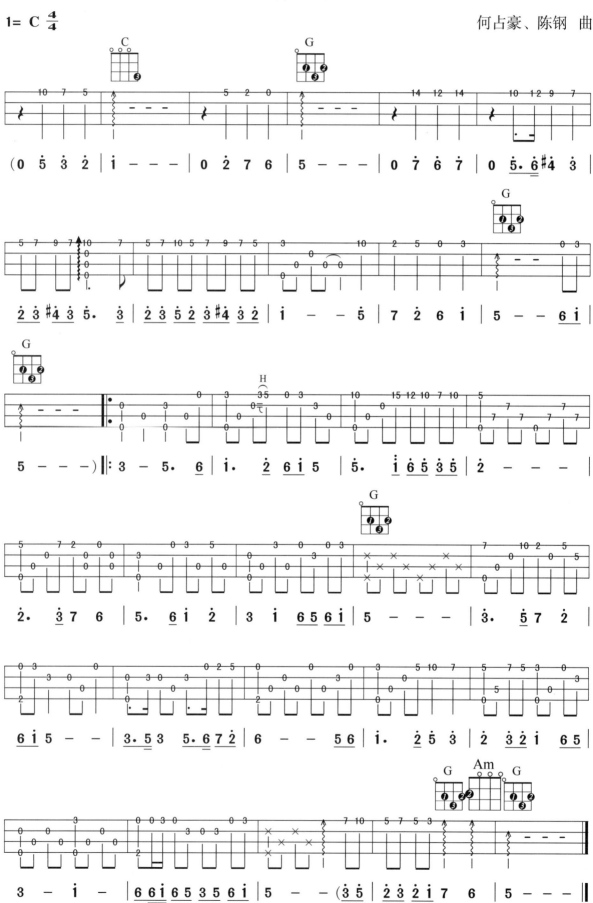

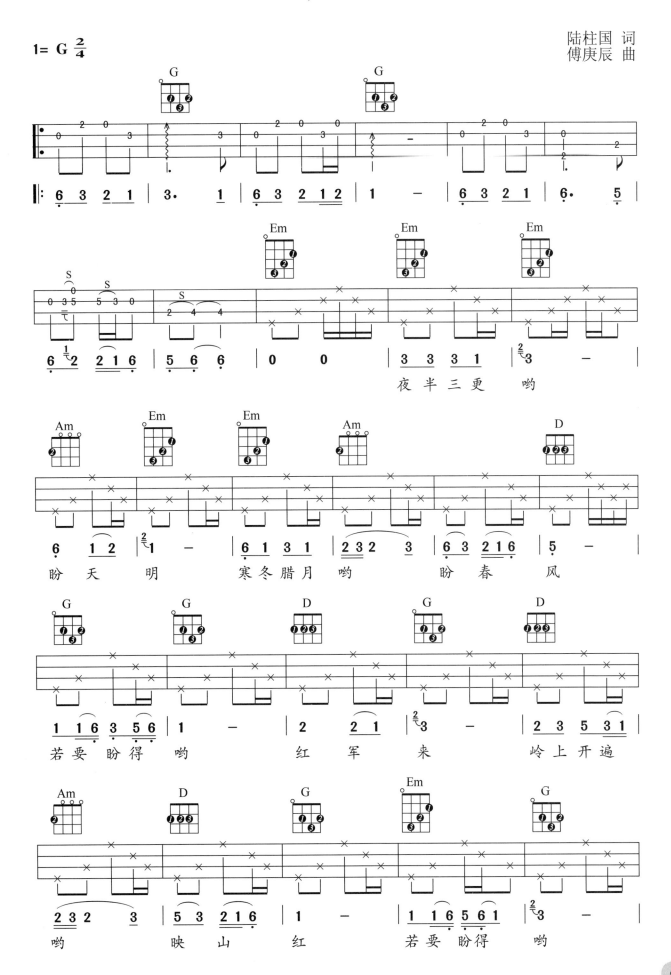

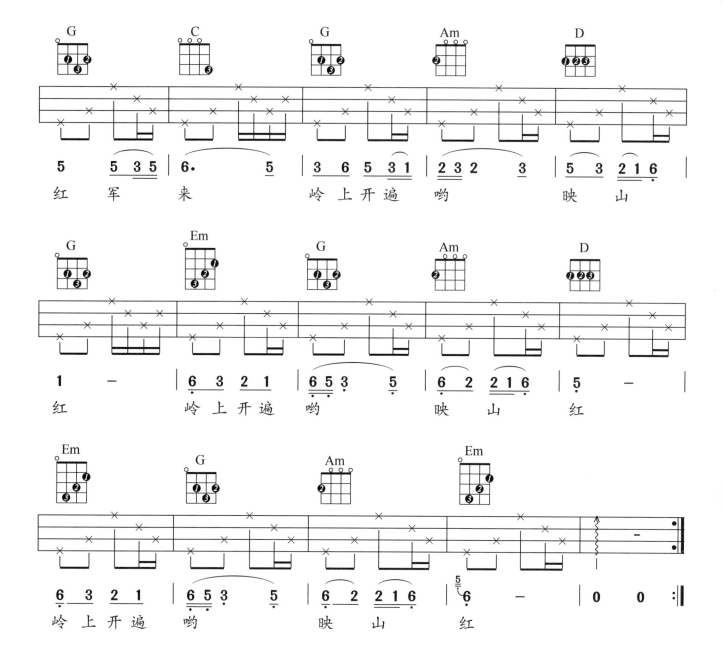

17. 鸿 雁

(额尔古纳乐队)

蒙古族民歌

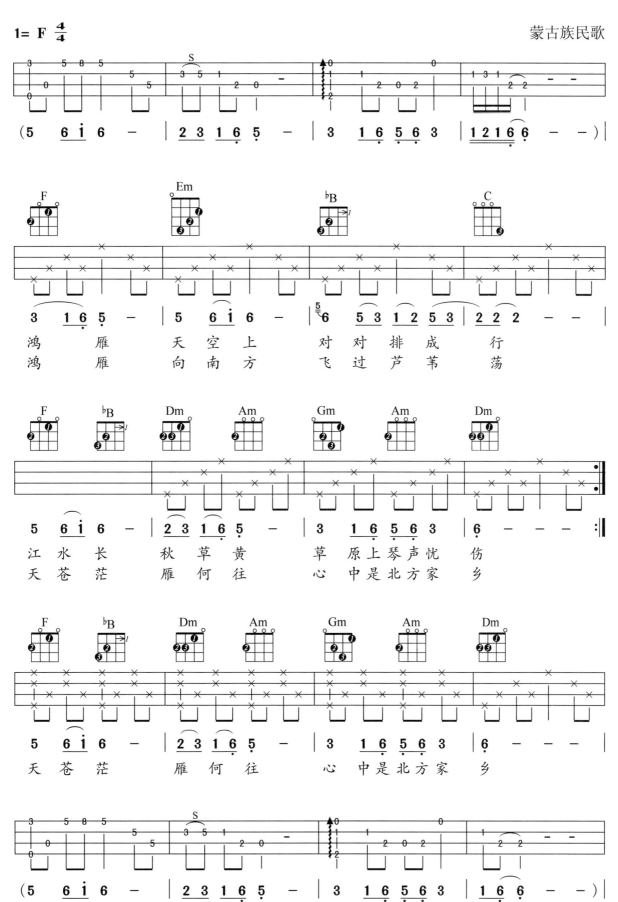

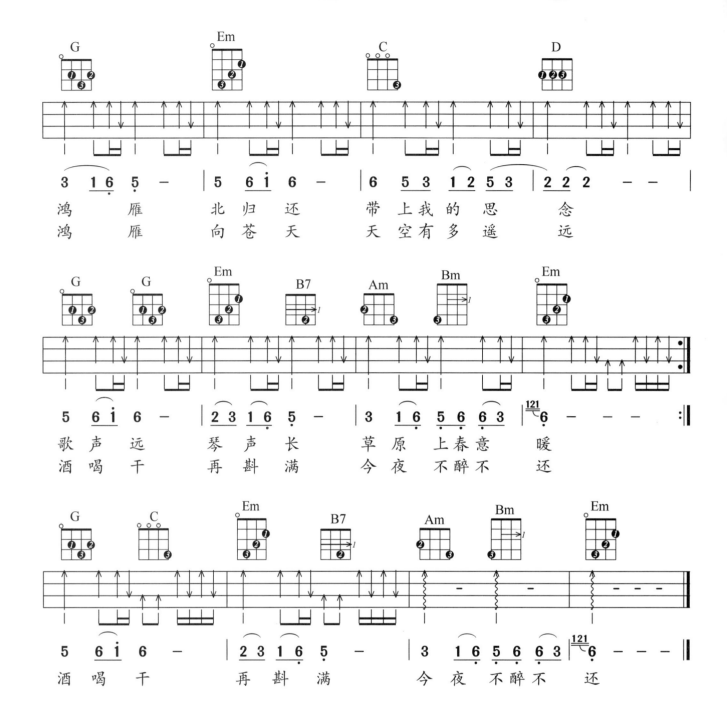

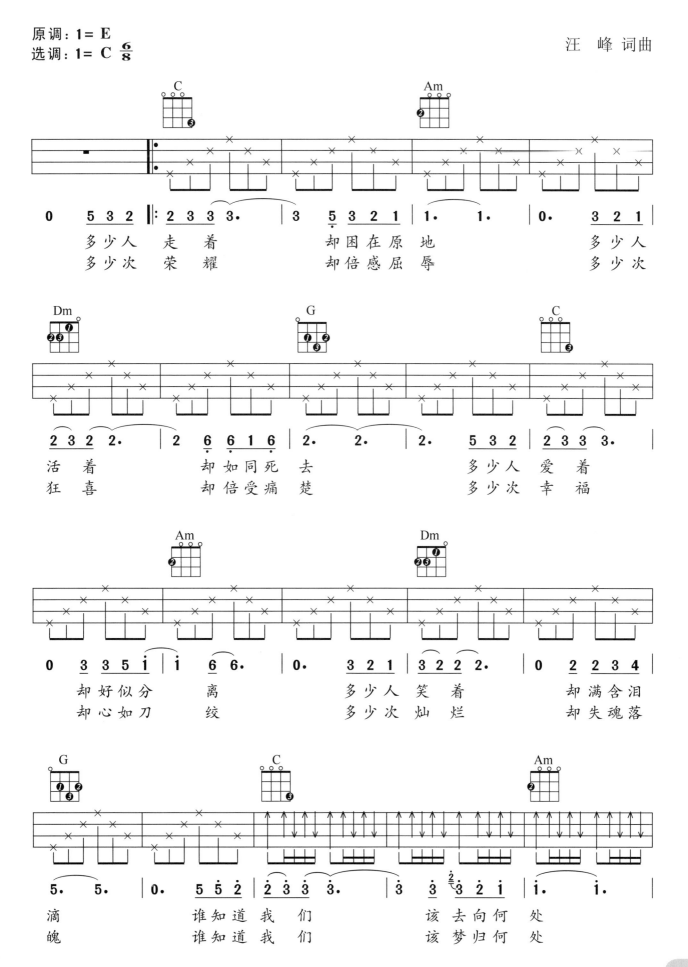

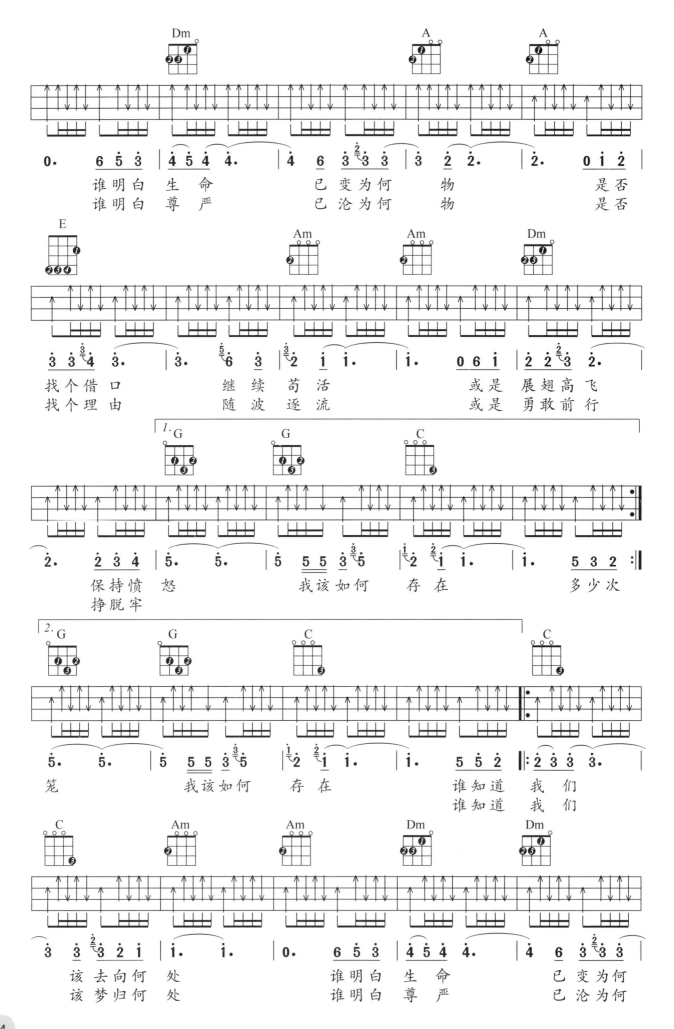

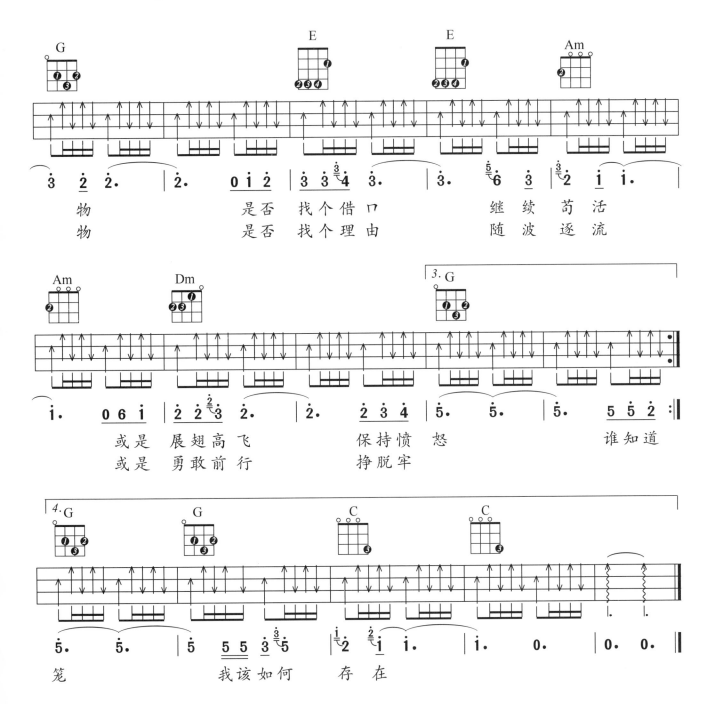

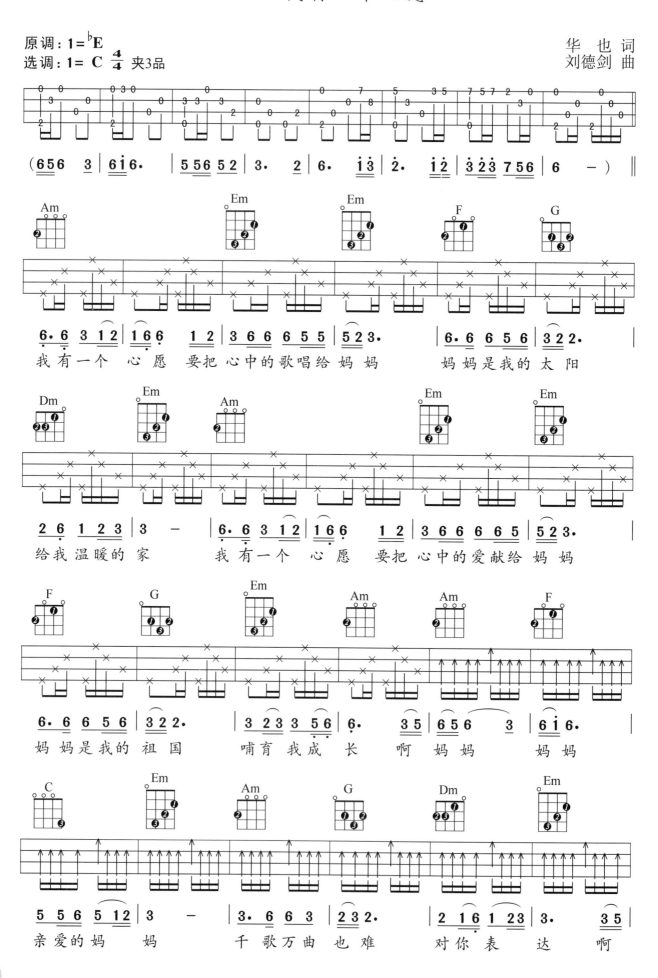

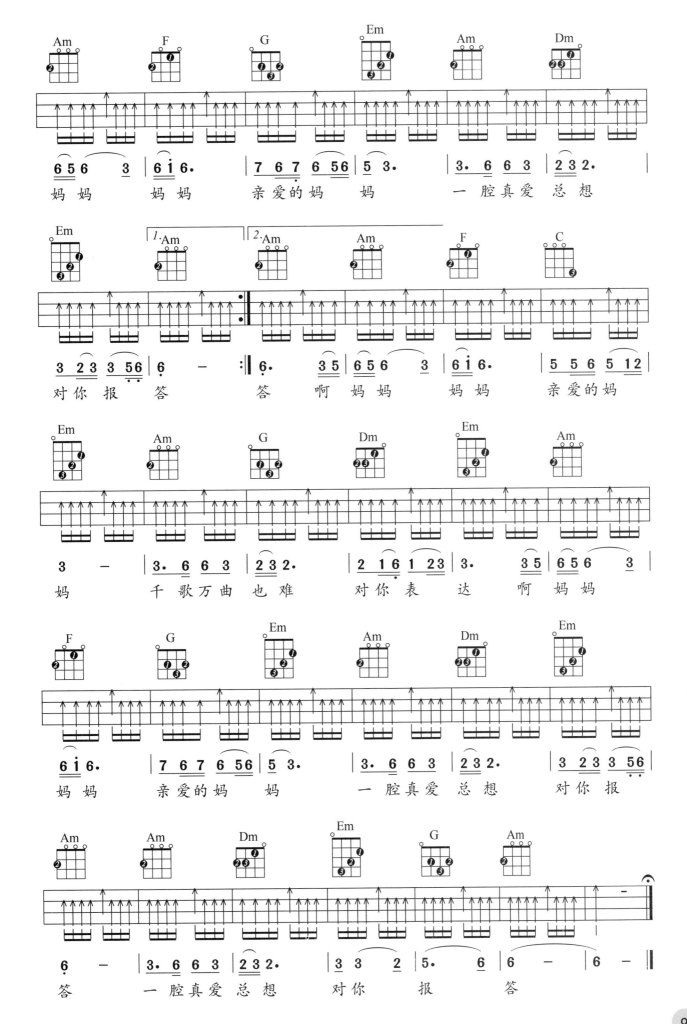

20. 天之大

原调：1=♭E 3/4
选调：1= C
Capo=3

陈 涛 词
王 备 曲

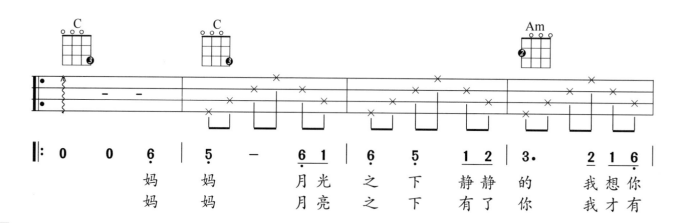

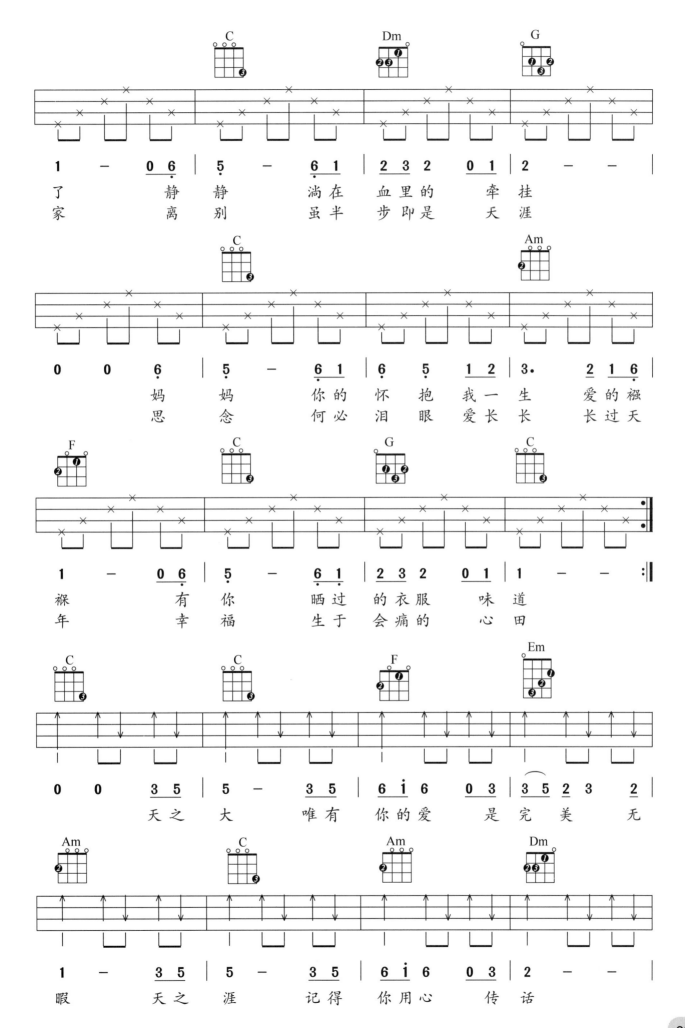

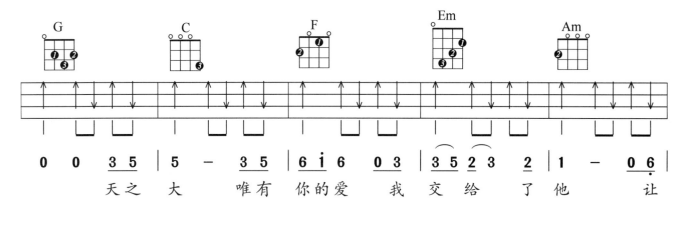
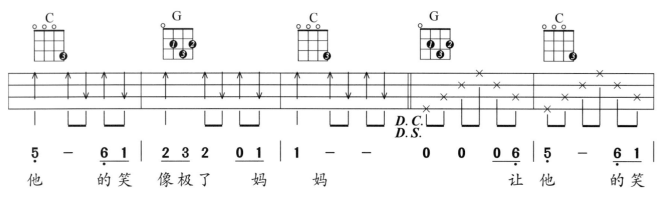
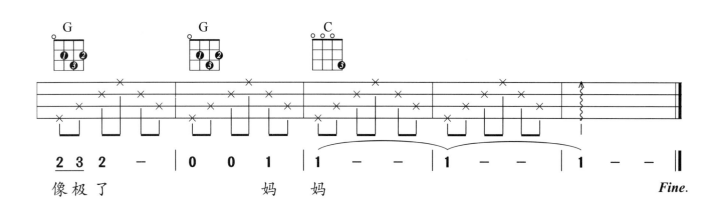

21. 彼 岸

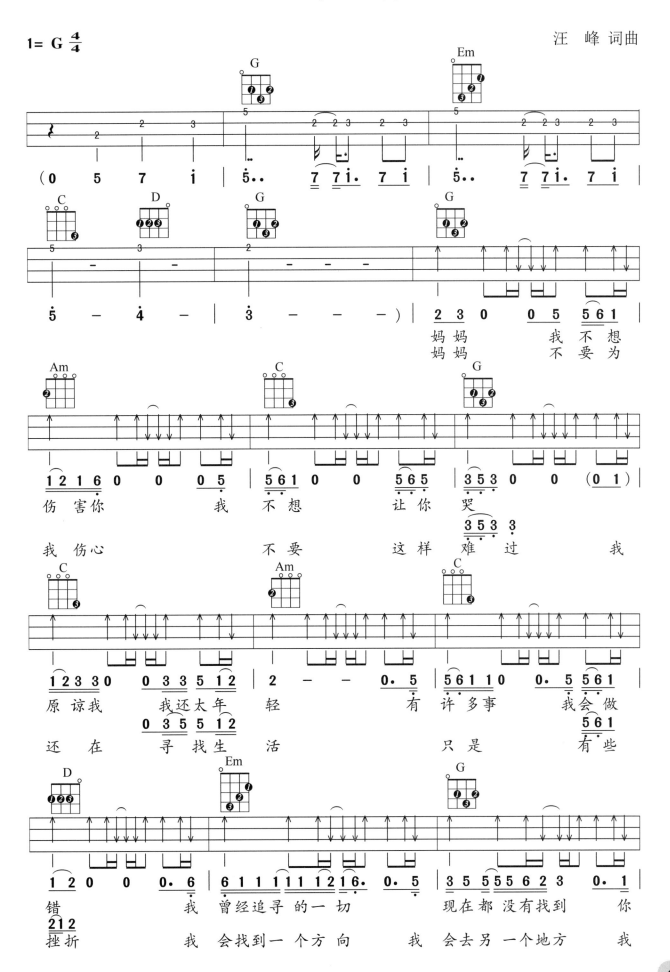

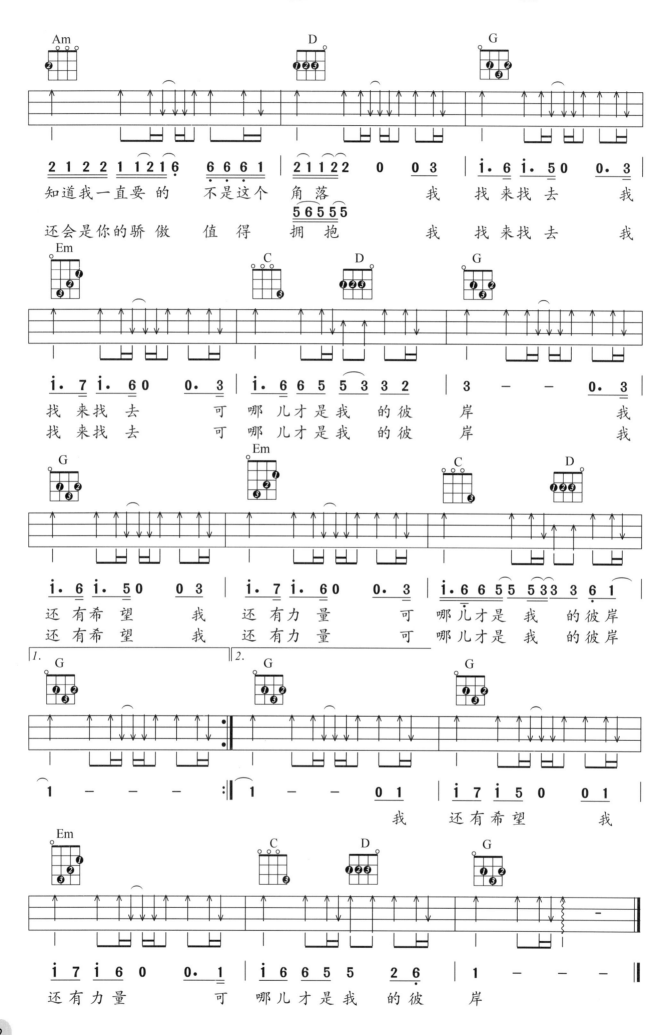

22. 天亮了

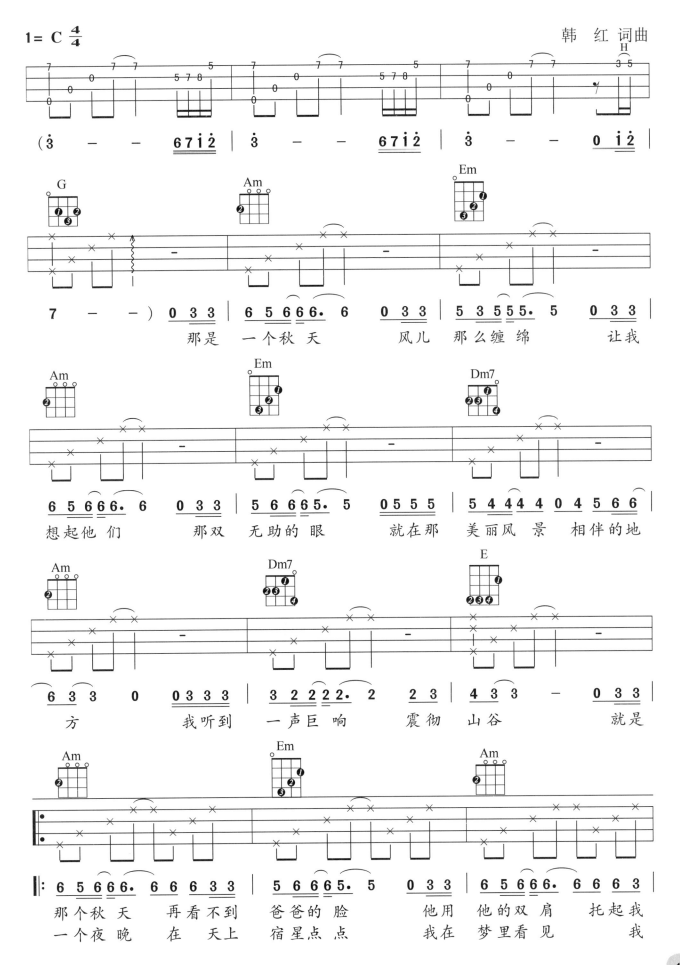

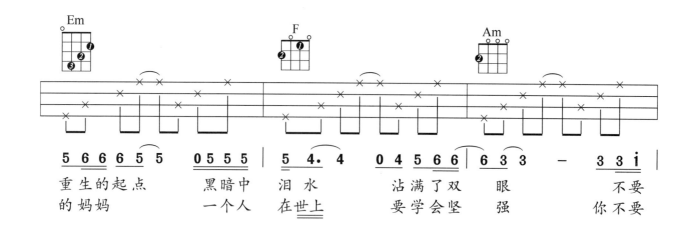
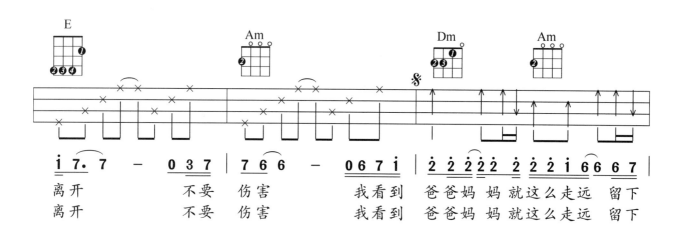
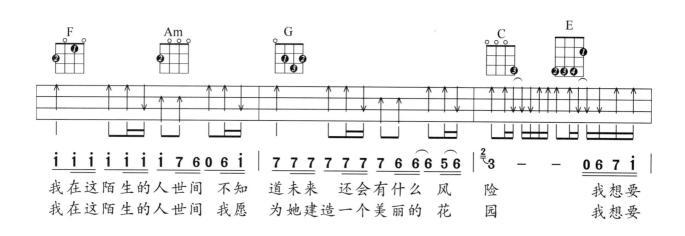
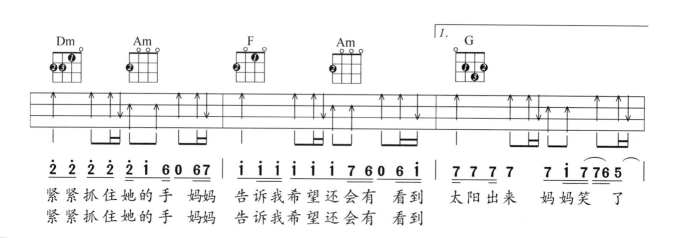

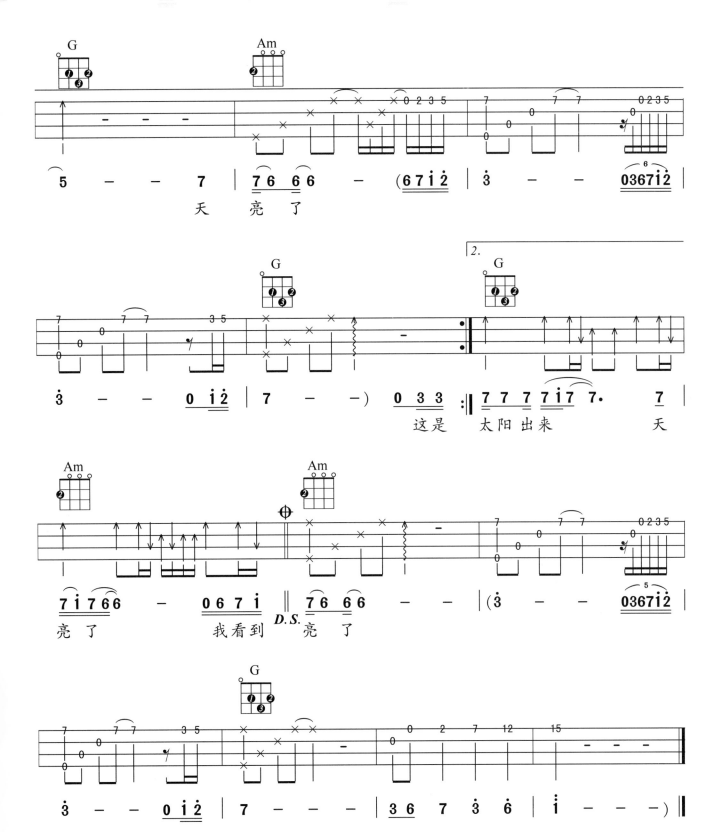

23. 车 站

1=F 4/4 曹 磊 词曲

(0 0 5̲1̲ | 3 - 2̲3̲2̲ | 1 - 2̲3̲ | 1 - 6̣ | 5 - 1̲7̣̲ |

6̣· 5̲ 6̣̲1̲ | 2 - 1 | 2· 1̲2̲3̲ | 1 - - | 1 -) 3̲3̲ ||
 火车

2· 1̲2̲1̲ | 6̣ - 1̲2̲ | 3· 6̲5̲3̲ | 2 - 2̲1̲ | 2· 3̲2̲1̲2̲ |
已 经进车 站 我的 心 里痛悲 伤 汽笛 声 已渐渐

3 - 5̲3̲ | 5· 6̣̲1̲ | 2̲1̲6̣¹̲ - 6̣ - 0 | 3 3̲5̲5̲ | 6̲6̲6̲6̲ |
响 心爱的 人要 分 散 离别的 伤心泪水

1̣· 6̲5̲6̲5̲ | 3 - - | 3 3̲5̲5̲ | 6̲6̲6̲6̲5̲ | 3 3 3̲5̲ 5̲3̲2̲1̲ | 2 - - |
滴 落 下 站 台边 片片离愁 涌入 我 心 上

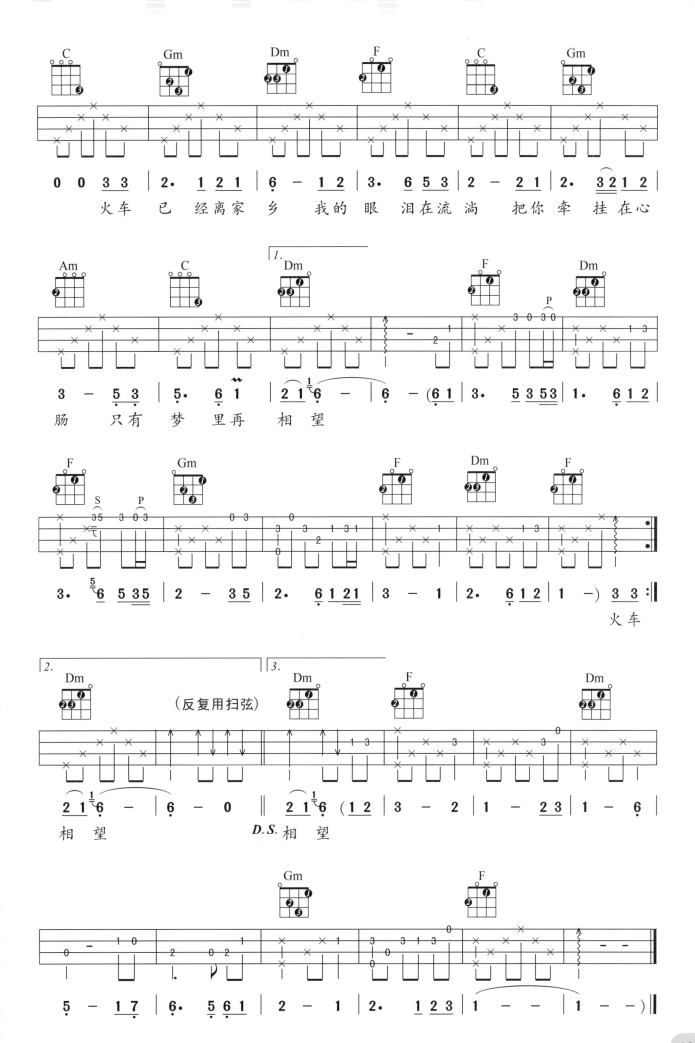

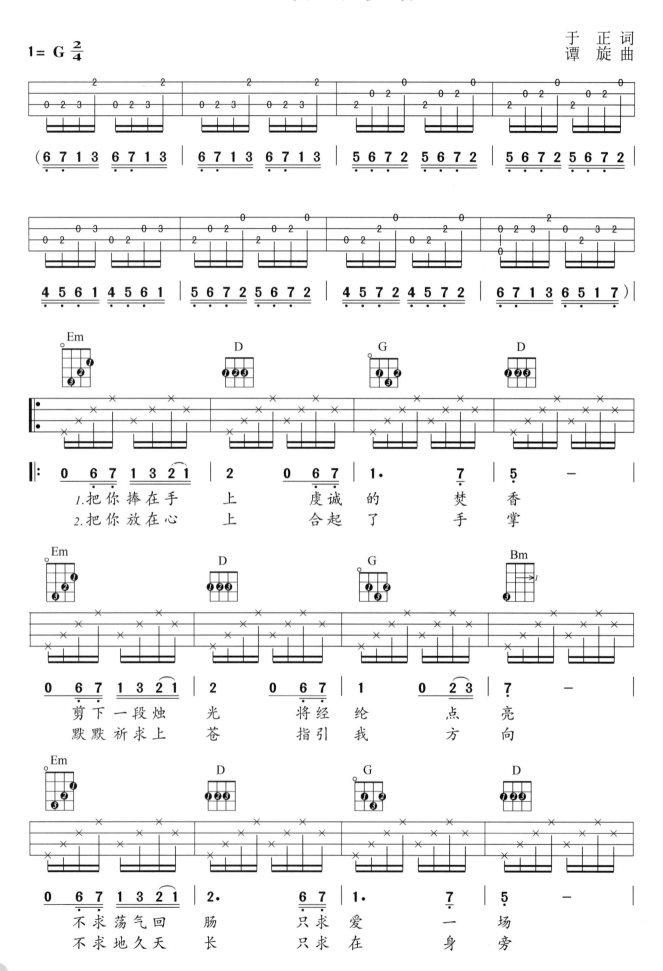

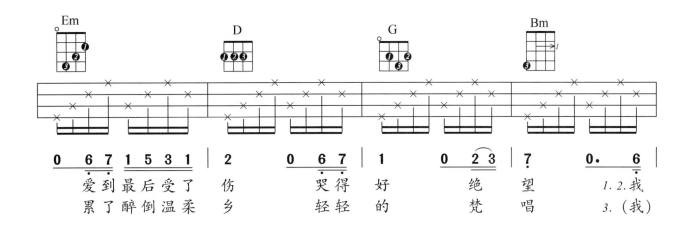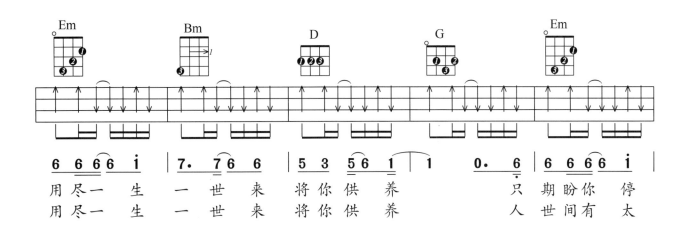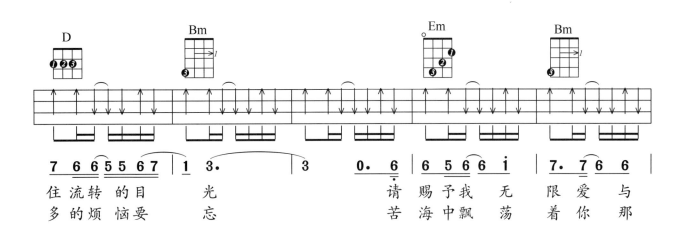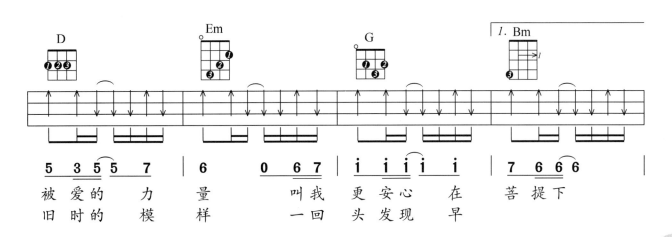

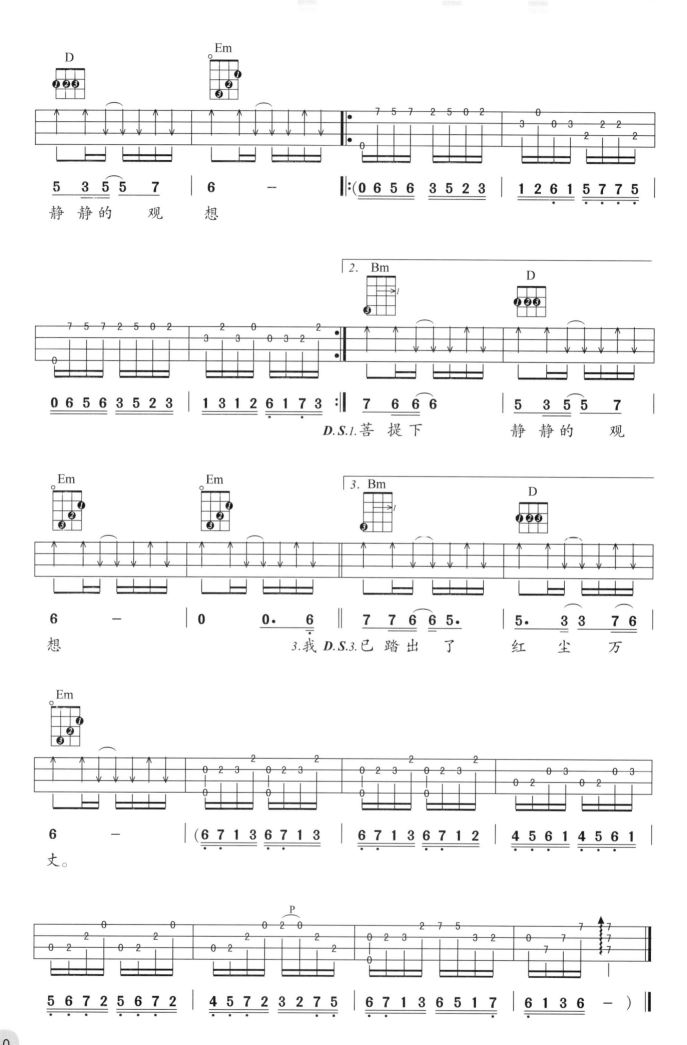

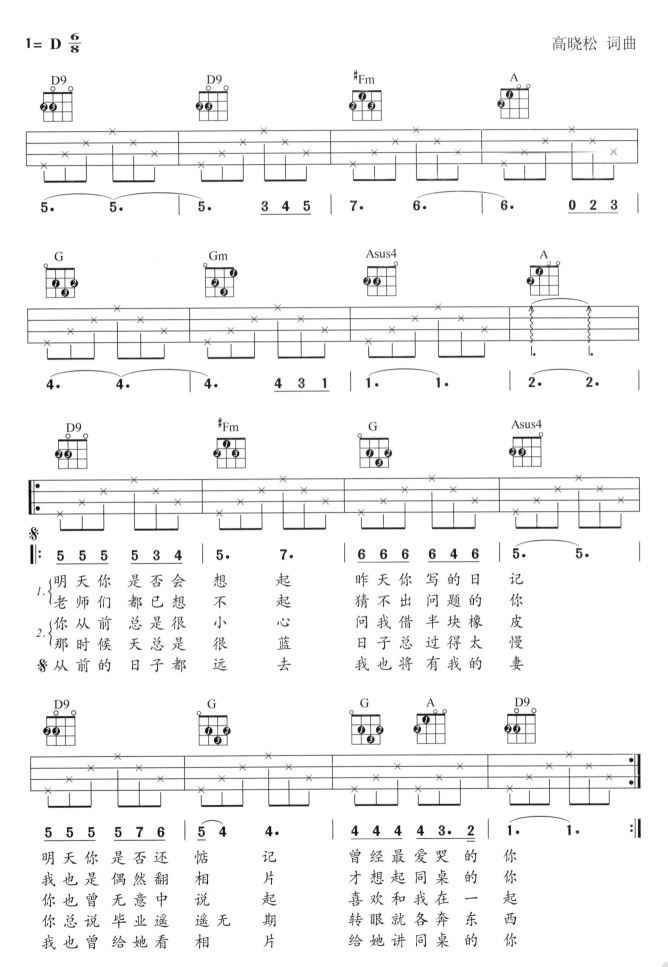

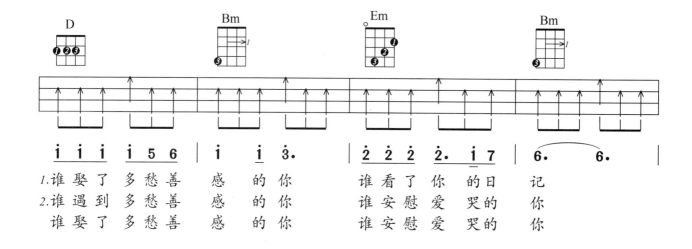
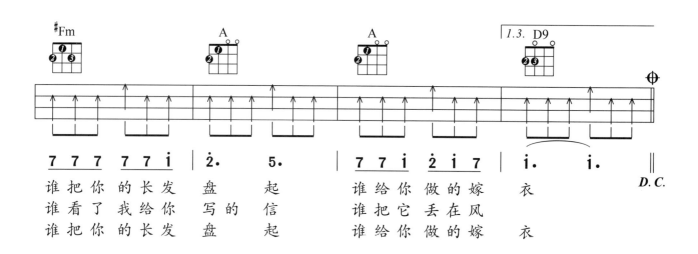
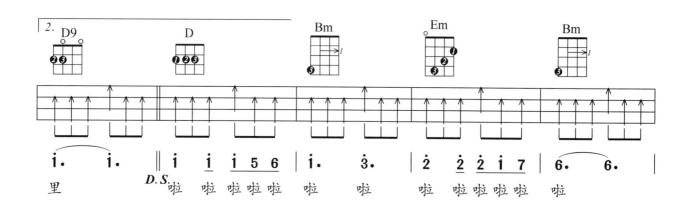
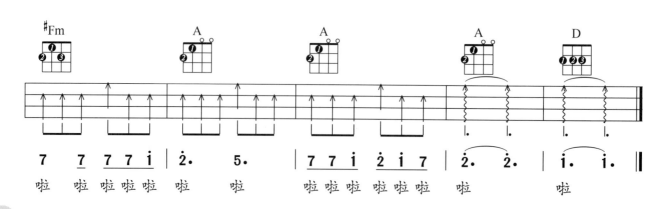

26. 外婆的澎湖湾

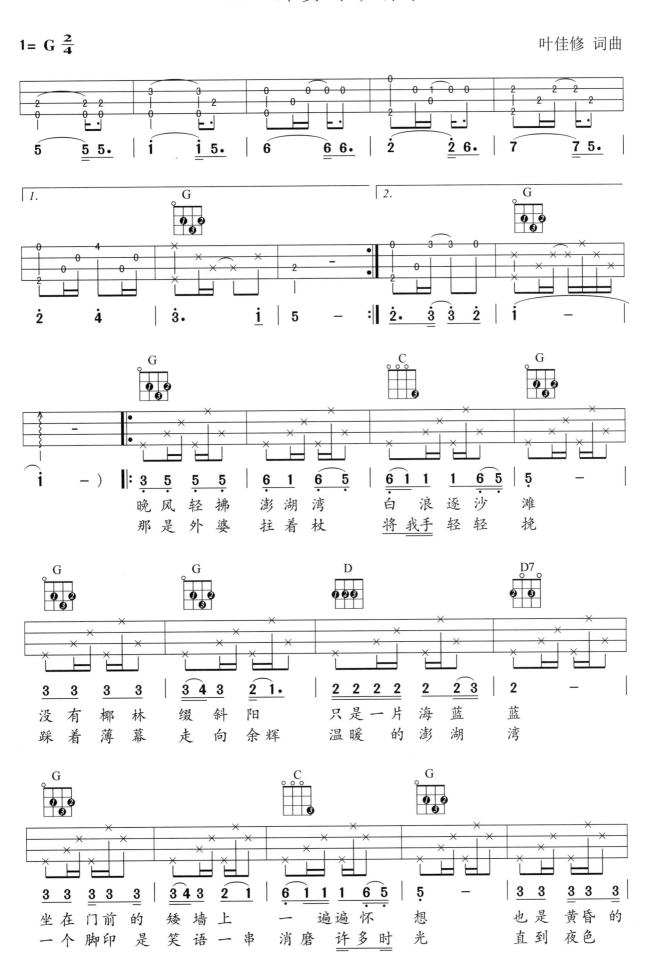

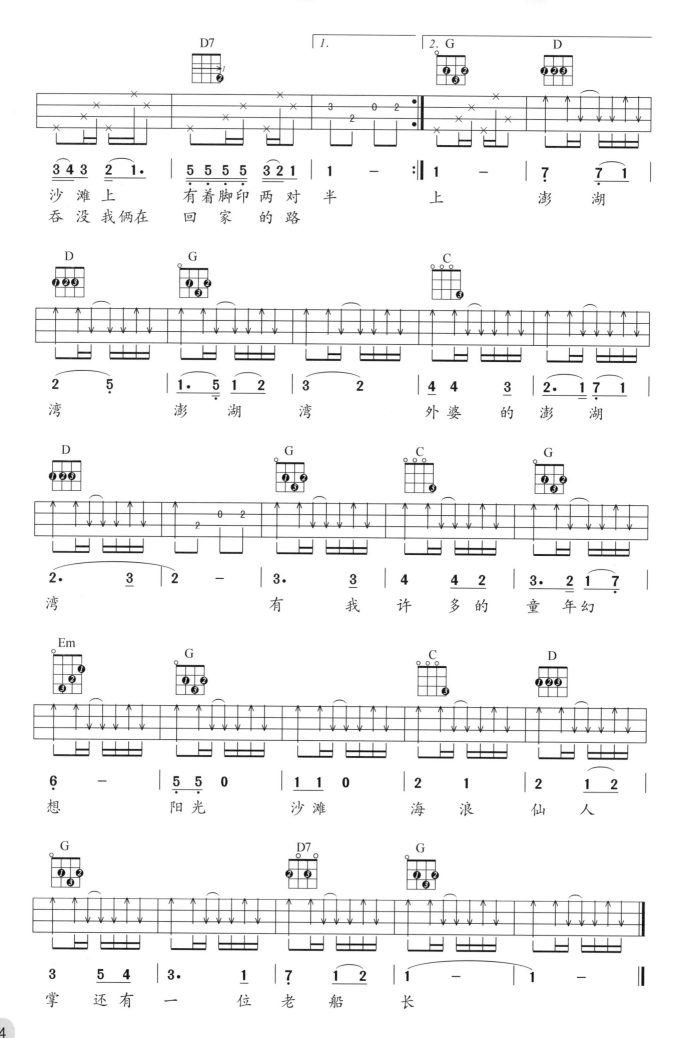

27. 聚也依依散也依依

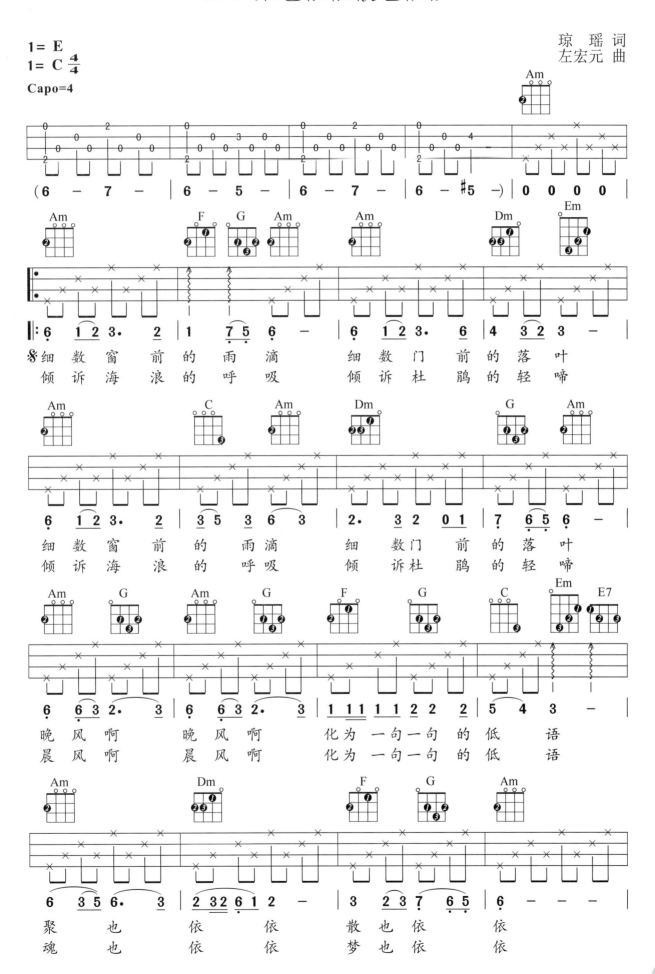

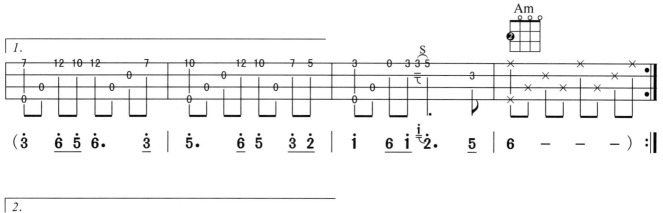
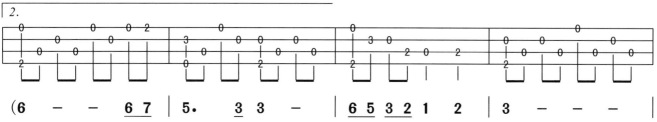
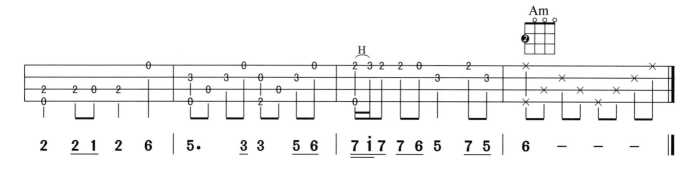

28. 聚散两依依

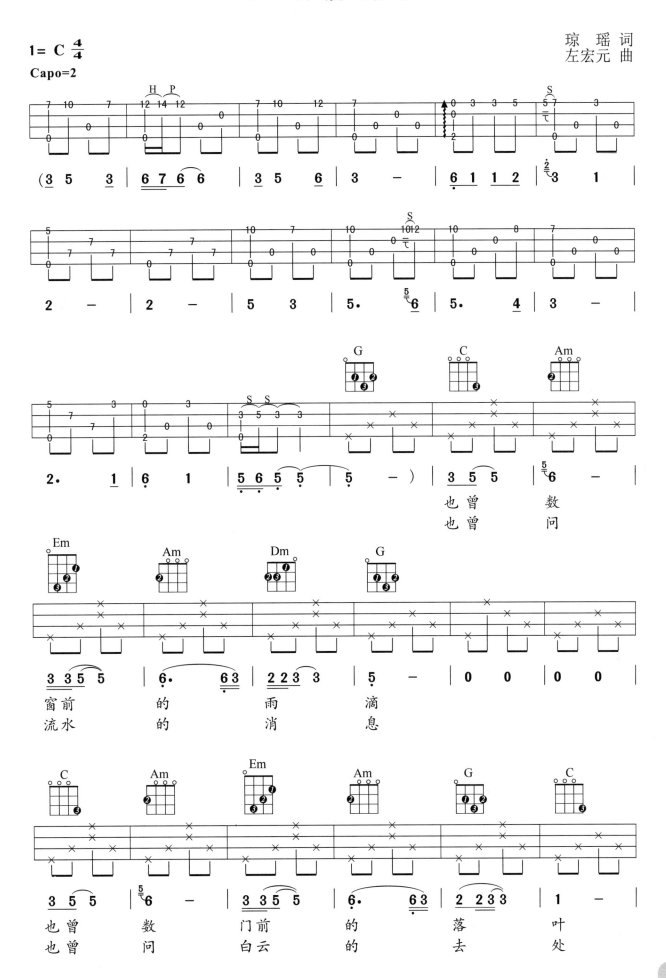

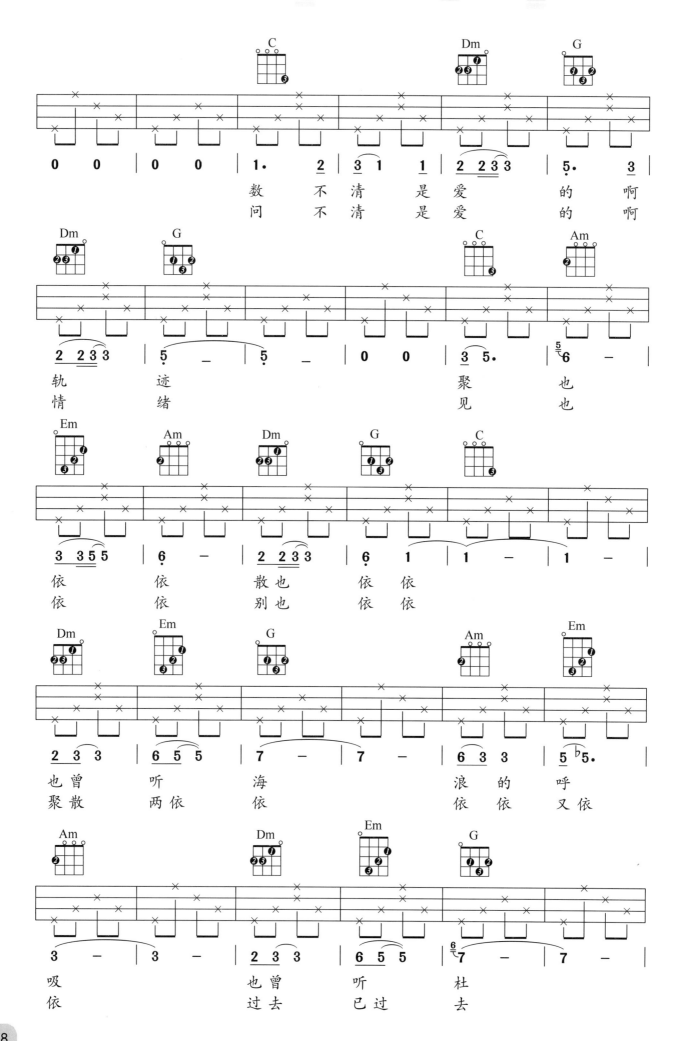

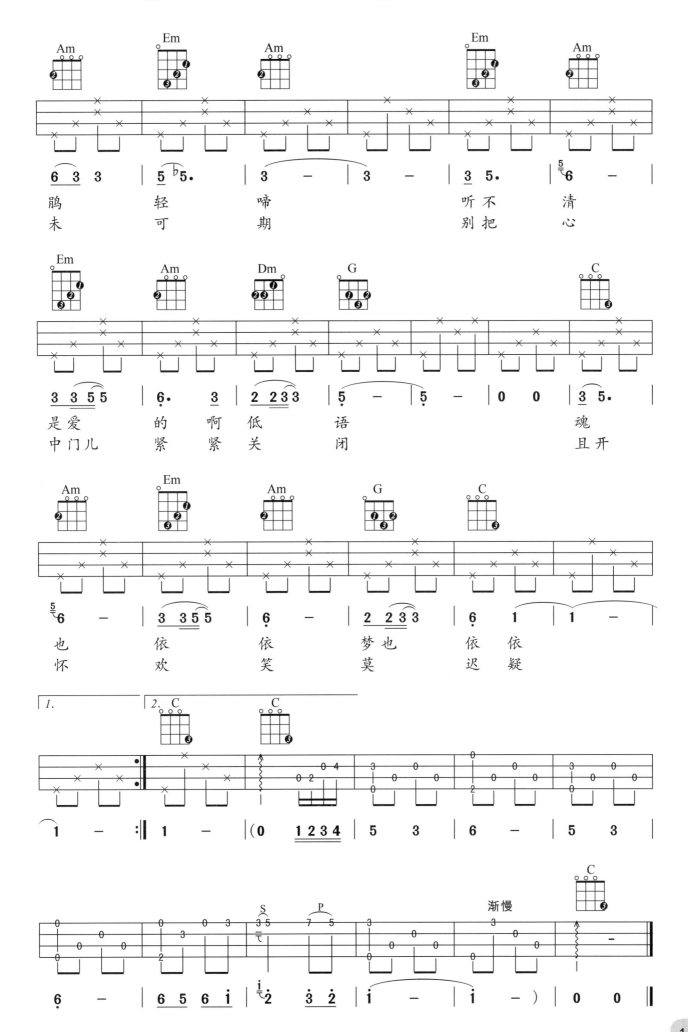

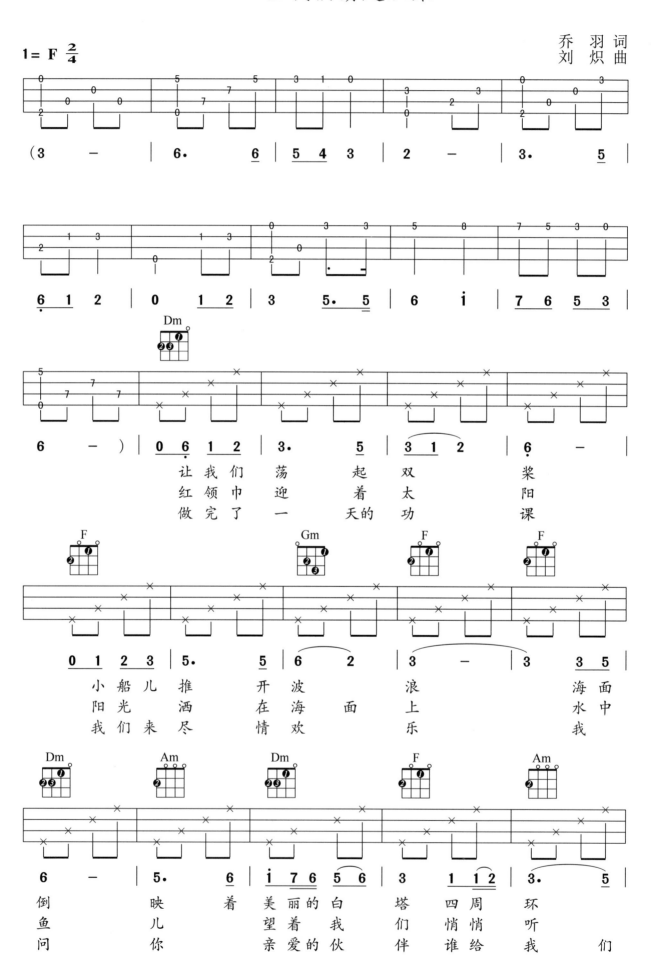

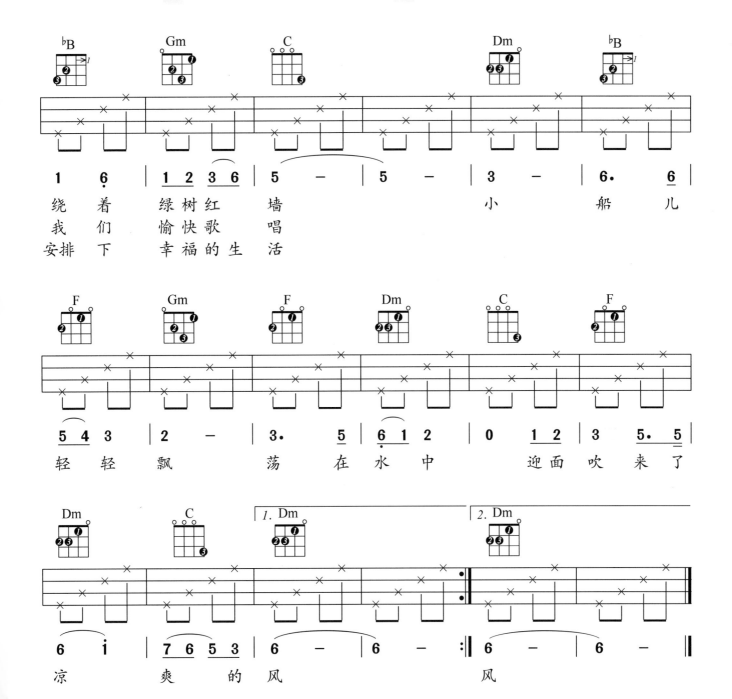